如果您仍然困惑於

抽象藝術

障礙可能來自您的文化基因

目錄

索引 （出場序）

筆者的話

沒有理由因為自己對抽象藝術的不理解而感到沮喪；相反，也沒有理由因此而抗拒，甚至否定它。

到目前為止，「抽象」（Abstract）這個觀念在藝術領域中還沒有人可以給它一個確切的定義。如果你問甚麼是抽象？十個學者會給出十個不同的答案，而藝術家本身的看法更加迥然各異。

事實上，抽象藝術以各種形式已經存在我們的世界好幾千年。非洲的圖騰和面具雕刻，早在西方的抽象觀念形成之前已經採用抽象圖形作為表達媒介，更遠一點的還有史前穴居人偶然出現在洞壁上具有抽象形式的繪畫。

近百年來，正當我們熱烈地對抽象藝術進行分析和辯解之際，抽象藝術本身也不斷地自我發展。當爭論還沒有結果之前，抽象藝術的創作意念已經從一個境界進入了另一個新境界。

你可能出於好奇，一眼就喜歡了抽象藝術；也可能憎恨它，因為你完全不了解它是什麼，覺得它不知所謂。寫這本書的出發點，是我假設你對這種令人困惑的藝術形式感到好奇，因為它避開了藝術的傳統定義。可以告訴你，這本書不會帶給你任何答案，但我相信，交給你的會是一個鑰匙扣，上面繫著一條啟動你思考的鑰匙。

"好奇"是一切藝術靈感的泉源。

2018年春天寫於巴黎寓所

第一章
從抽象觀念說起

引言

　　支撐著人類文明的兩大支柱是「科學」和「藝術」。科學以觀察、假設和求證致力於揭示自然真相，並將得到的理論配合已累積的實踐經驗，應用在改善人類物質生活和解決生存條件的問題上。但科學祇能發掘出我們還未知道而本來已經存在的事物，並在應用的體驗中尋求更廣泛和有效的方法。畢竟科學始終祇可發明而無法創造，而且「知」與「不知」永遠是無限地成正比例擴大。

　　藝術和科學不同之處在於它與物質世界的關係並不密切；藝術的本質完全建立於心智和情感。因此，藝術可以創造非物質的空間，意念可以海闊天空、無遠弗界。藝術以感知、想像、情感等心理因素掌握世界的事物。審美情感往往都是超越現實，祇追求精神上的愉悅而不是物質上的滿足。然而，從歷史經驗中也揭示出藝術對社會具有實質和重要的影響，最主要是它會改變一個人的思維方式和價值觀。價值取向是所有人類行為和決策的導源。

　　藝術也曾經被宗教所積極使用，以表現神聖人物的形象和描述宗教事跡。圖像的感染力有時比文字更直接、有力。印度教和佛教的「纖畫」（ Miniature ）和寺廟雕刻就是很好的例子。中世紀基督教會遺留下來浩瀚的藝術作品，從中我們可以看到藝術和宗教的密切關係，而且藝術一度被教會所壟斷和被制約於教義的詮釋之下。被克制的西方藝術在經過一千多年的「黑暗年代」（ The Dark Ages ）後才能在「文藝復興運動」（ Renaissance ）中被解放出來。

　　古希臘和羅馬人文主義精神的重新受到重視，帶給藝術家開放的意念空間，創作自由重啟西方藝術向前邁進的道路，蓬勃發展一直至今。從新古典主義、浪漫主義...到當代多彩多姿、甚至來不及定義的藝術運動發展過程中，「抽象藝術」的出現是一個關鍵環節，它的重要性不論在意念或形式的創作上都不可被忽視。

　　藝術發展不是一件〝破舊立新〞的事，它是一種不定向的延伸和多元立體的擴展。如果不了解抽象藝術，不獨是藝術認知的一個斷層，而且會完全脫節於現代藝術之後。

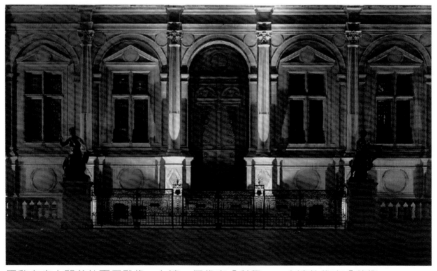

巴黎市府大門前的兩個雕像，左邊一個代表「科學」，右邊的代表「藝術」。

1.1 抽象與抽象思維

「**抽象**」（Abstraction）原本是一個哲學名詞，它是哲學的根本特點。嚴格來說，抽像不能脫離具體而獨自存在，我們所看到的大自然景象就是大自然的實物在我們腦海中的抽象。抽象是我們對某類事物的共同特性（而不是個別細節）的描述，它的基本目的是為了使事物的複雜度降低以得到較簡單的概念，好讓在分析和理解特定事態的過程中有利操作，不受它原本的複雜性影響。

具體來說，抽像是認識複雜現象過程中使用的思維工具，即抽出事物本質的共同特性而暫不考慮它的細節和因素。我們以葉子的綠色來將 "樹木" 抽象，暫且不理會它的枝葉椏幹形態、生態屬性等細節；一大片綠色就是我們意識中 "森林" 的抽象形態。再舉一個例子：「書」這個詞客觀上指的是：由很多頁紙面釘裝成的一個物理對象，一個可以看見、觸摸和感覺的實體。但在抽像中如果指的是文學創作 - 無論有多少 "書" 的實體副本存在，它都是一本具有文字內容的 "書"，亦即一本諸如文學的寫作。但 "文學" 祇可意識而無法觸摸。"書" 一詞隨後開發了更多的抽像用途，例如授課（教書）、溝通（書信）、或動詞（書寫）等。更可以將 "書" 進一步抽象，甚至嵌入雙關語，例如 "罄竹難書"（指事實很多，難以盡說）；"書卷氣"（有學養的談吐風度）。

抽像在語言學領域有許多用途，它可以表示語言開發中的一個過程，也稱為「對象抽象」（Object Abstraction），從而將某一詞語從它最初附屬的對像中移除出來。例如：鑰匙=啟動；糖果=幸福；眼淚=感動。

「**抽象思維**」（Abstract Thinking）是一個高層次的思維過程。抽象思考的人以廣泛、普遍和非特定的方式思考一個概念。抽象思維與「具體思維」（Concreat Thinking）是相對的。抽象思維不僅考慮具體對象（例如麻

雀），還考慮廣義的概念（例如飛鳥的種類）。抽象思考者不會祇考慮一隻貓的具體概念，而會考慮貓的性質、習慣、偏好和特徵。具體思維主要關注事實，例如這是一隻黑貓；抽象思維關注的可能包括黑貓的特性、黑貓被某些人認為是不吉利的、古埃及人崇拜貓，並創造了貓女神的黑色雕像等，這說明了藝術的創作原動機來自抽象思維。

　　埃及人將雌貓的生育能力與母親的關懷聯繫在一起。《貓與小貓》小雕像的底座上刻有 "巴斯特（ Bastet ）應許了賦予生命的要求" 的字眼，直接將雕像所描繪的貓與女神巴斯特連接起來。

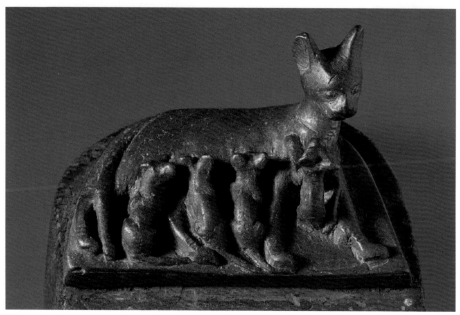

《貓與小貓 》－ 公元前664-30或更晚。 青銅．木材。－布魯克林博物館 （Brooklyn Museum ）。

　　當觀看一幅抽象繪畫時，觀眾首先會以抽象思維在他的腦海中建構一個關於這幅畫的概念：畫布上的一片翠綠油彩可以是物質（森林）、情感（生氣勃勃）、意識（安全感）、形而上（澄明）...等並與其他

元素（線條、色彩、圖形）中所得到的意念互相呼應，產生一個整體概念。一個缺少抽象思維的人在欣賞抽象藝術時會遇到相當大的困難，因為具體思維祇基於觀察和事實而抽象思維是基於意念。

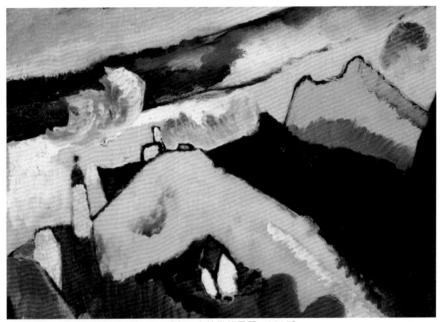

康丁斯基（Wasilly Kandinsky）–《有一座教堂的風景 - 1910》

　　抽象思維的特點是能夠使用概念去理解內容，例如各種特定項目或事件所共有的屬性或模式。幸福、自由、晴朗、富裕...都是抽象名詞的例子，它們是廣義的概念，其中不同的定義、解釋和排序都可以通過抽象思維來考慮。

　　再舉一個例子：一個具體思考的人看著一面紅、白、藍色的旗幟，祇把它看作是一片繪有三色圖案的布塊，也許因為掛在一支旗桿上，根據"事實"它被認定是一面國旗。抽象思維的人卻會以不同的方

式看待它；他可能會認為這是自由、平等、博愛的象徵，代表的是一個國家和理念，一次大革命，或另一層次的意義：一種生活態度和品味。一面旗幟是具體思考者的具體內容，對抽象思維的人來說可能是一段歷史、一種價值觀。雖然抽象思維涉及一些心理過程，但在具體思維中卻不會有這樣的考量。

還有一點值得注意：不要把「具體思維」和「抽象思維」與「理性思維」和「感性思維」混淆。理性（Rationality）是指人類能夠運用理智的能力，一種相對於感性（Sensibility）的概念。它通常指人類在審慎思考後，以推理方式導出合理的結論。這種思考方式稱為理性。感性和理性都屬於意識的範疇，性質相同。但理性所基於的是具有參照性的意識，參照系數可以是生命，比如本能；也可以是知識，比如坐標；也可以是意識，比如自我。而具體思維和抽象思維兩者不用考慮這些參照性的因素。

1.2 抽象的過程

我們可以在繪畫、文學、詩歌、思想、音樂和任何媒體上談論抽象，但基本而言，抽象所涉及的是 "撤回"、"分離" 或 "移除" 這類動作。抽像行動的開始是先將對象依性質畫出界線並進行分割，然後將具有共性的部份抽離，使之獨立於本體。在哲學意義上，抽像被定義為 "在思想中抽離並獨立於其關聯事物的行為或過程"，亦即從原本的內涵中分割出來而成為另一獨立內涵的一個過程，這個含意適用於所有抽象實例。然而，我們會問：什麼被抽離？

如果我們認真對待這個單詞的詞源，即 "抽出" 或 "分離"，那麼「抽象」就成了一個具有相對性的術語 — 它不能被固定在單元的定義上，必須先考慮它原本的作用和所針對的對象。因此，我們不可能籠

統地將所有 "抽離" 行動定義為抽象，而應該先考慮抽象根源的性質。換句話說，抽象是一個概念而不是一個屬性或關係。在這個問題上所採取的觀點大部分取決於對象的普遍特性。實體對象可用於解釋共享的特徵、屬性和質量，這三個基本因素是實體事物（或自然事物）的分類指標。任何抽象行動必然是在一個二元的定義下進行，因為我們先要決定正在被移離的是甚麼東西。繪畫抽象和思想抽象顯然不同，因為它們在不同的內涵和環境下實行抽象。抽象總是會根據它所相對的二元形態而採取不同的形式。然而，無論抽象是藉由感官、思維或其他媒介進行，結果都是由繁複、特定的含義轉化為一個單純而普遍的概念，將共同特點的要素簡單地單一化。

1.3 藝術中的抽象

「抽像」也適用於使用形式創作的藝術，例如幾何形狀或姿態標記的繪畫，它們在視覺表象中完全沒有任何現實（自然事實）的根源。這類 "純粹抽象"（Pure Abstract）的藝術家喜歡採用 "具象藝術" 或 "非具象藝術" 來標籤相對的作品。但實際上兩者的區別並不明顯，反而 "抽像" 這個詞在整個藝術領域都有使用。抽象藝術通常被視為具有道德維度，因為它可以代表諸如秩序、純潔、簡單和靈性等美德。自20世紀初以來，抽象藝術已經成為現代藝術的主流。

抽象藝術背後有許多不同理論觀點。雖然有人認為應該 "為藝術而藝術"（藝術應該純粹是為美麗的效果而創作），但也有人提出視覺藝術可以像音樂一樣，因為音樂的模式就單純是聲音，視覺藝術的效果也應該由顏色和線條的單純圖案創建。這種觀念源於古希臘哲學家**柏拉圖**，他認為美的最高境界不在於現實世界的形式，而在於幾何形狀；代表精神而不代表物質世界。廿世紀著名藝術評論家**格林伯格**（Clement

Greenberg 1909-1994）認為藝術的表達應該藉由一個單純的媒介進行而不受其他媒體的影響。在他的論文《論抽象藝術》（On Abstract Art - 1944）中，他宣稱：「讓繪畫局限於單純的色彩和線條，而不是通過我們可以在其他地方更真實地體驗到的事物來表達」。

馬克·羅斯科 （Marks Rothko 1903 - 1970）《橙、紅、黃 》

1.4 詩歌中的抽象

　　當其他媒體出現時，儘管抽象的性質會有所變化，但"淨化"的動機仍然存在。在詩歌中，抽象指的是沒有具體形像表達的思想。抽象的思想已被詩人用作避開隱喻和形象化的語言。這種抽象的極端表現可以在「意象主義」（Imagism）詩歌中找到，它試圖通過專注於意象來從情感中超脫出來。**艾斯拉·龐德**（Ezra Pound 1885 - 1972）的《地鐵站》（In a Station of the Metro）就是這樣的一個典型例子：

In a Station of the Metro

The apparition of these faces in the crowd；

Petals on a wet, black bough.

- Ezra Pound -

在一個地鐵車站

人群中，這些面孔的鬼影；

潮濕的黑樹枝上的花瓣。

艾斯拉·龐德（余光中譯）

　　不同於造型藝術，抽象主義詩歌將焦點從圖像的形狀轉移到對圖像內涵的理解。具體的方法是依靠模擬，並堅持聚焦於意象而不是一般性的描寫。《地鐵站》中的面孔不僅僅是作者要描寫的對象，它們是人群中的面孔，更具體地說，是地鐵中的人群。

　　意象主義是20世紀初提倡在詩歌中使用精準的意象和清晰、犀利的語言的文學運動。意象主義促進了「現代主義」（Mordernism）的誕生。有時人們會認為意象主義是"一連串的創造性時刻"而不是一個連

續的發展時期。法國詩評人**雷奈·多班** （René Taupin 1905 –1981） 評論說：「更準確地說，意象主義既不是一項準則，也不是一個詩歌流派，而是一些詩人在一小部分重要原則上達成的一致意見。」

　　意象主義的一個典型特徵是嘗試分離出單個意象來揭示主旨。這一特徵與當時「前衛藝術」（Avant-garde），特別是「立體派」（Cubism）的意念相吻合。龐德在詩歌中所採用的表意法－將具體事物並排來表現抽象事物　－與立體派的將不同層次重新組合成一個意象的手法相似，所以我們在這裡特別提到詩歌中的意象主義。

喬治·布拉克 《靜物– 曼陀螺和節拍器》（Georges Braque - Still Life with Mandola and Metronome 1909 - MoMA)

總結

科學和藝術是推動人類文明進步的雙翼。沒有科學和藝術不斷的探索和開拓，人類的生活和思想就祇有局限在原始狀態，停滯不前。藝術的不斷創新和突破既推動了社會的向前發展，而社會的進步和開放也提供了藝術家創作的空間和條件，這是相輔相成的。

藝術家要突破故步自封，必要條件之一是具有抽象的思考能力。抽象思維不但可以把更高層次的意念釋放出來，還啟發出對一向被認為是唯一真理的美學理論作出反思。當藝術家不再祇滿足於以模仿自然事物來表達個人情感時，就會從傳統的框架中跳脫出來，尋求層次更高、意念更廣的創作空間。

對於相對的寫實主義而言，抽象主義並不意味著更複雜的結構形式；相反，抽象主義追求的是不倚賴複雜的自然事物，以單純的色彩、簡約的圖形、和具有動感的筆觸作為表達美學思維的媒介。

喬納森·拉斯克 《日常與問題》（Jonathan Lasker - The Quotidian and the Question 2007 Coutesy CHEIM & READ, New York ）

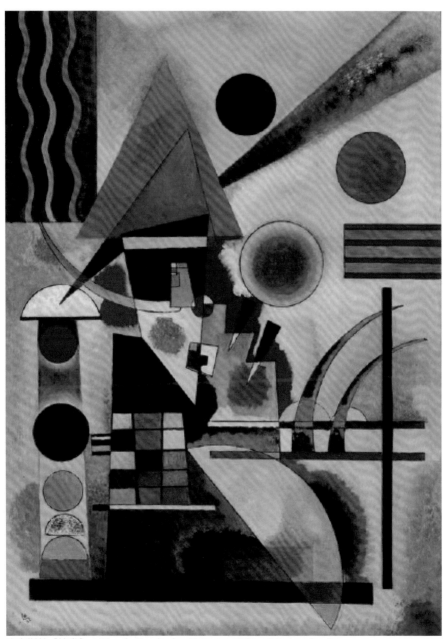

康定斯基《搖動》（Wassily Kandinsky -Swinging 1925 - Tate London）

第二章

抽象藝術的發展

　　「抽象藝術」（Abstract Art）－ 也稱為 "非具象藝術" － 對所有繪畫或雕塑都是一個相當含糊的總稱。抽象藝術不描繪可識別的物體或場景。可是關於抽象藝術的定義、類型或美學意義直到目前還沒有一個明確的共識。**畢加索**認為根本沒有 "抽象" 這回事，而一些藝術評論家卻認為所有藝術都是抽象的 － 因為任何繪畫的展現都不外是畫家所看到的概括形象（抽象）。即使主流評論家有時也不同意作品被標籤為 "表現主義" 抑或 "抽象主義"。以英國浪漫派畫家**威廉·端納**（J. M. William Turner 1775 - 1851）的《船上的火焰》（Ship on Fire）以及《暴風雪 - 汽船離開港口》（Snow Storm - Steam-Boat off a Harbour's Mouth）為例，

威廉·端納 《 船上的火焰 》水彩畫 （ Ship on Fire - J. M. William Turner 1830 - Tate London ）

威廉·端納《雪風暴－汽船離開港口》（ J. M. William Turner，1775 - 1851 - Snow Storm - Steam-Boat off a Harbour's Mouth ）

儘管這兩幅作品都被賦予具體的標題，但從表現手法來看卻很難界定為寫實還是抽象。類似的例子還有**莫奈** （Claude Monet 1840-1926 ）的《睡蓮》（ Water-Lilies ）。此外，尺度也是一個問題－從寫實、半抽像到完全抽象之間沒有明顯的分野。因此，雖說抽象脫離現實的理論相當清晰，但將抽象與非抽象作出界定實際上是相當困難的，何況有時抽象的原屬對象本身在性質上就不一定是一個絕對的具體。

端納自畫像（ Turner Self Portrait 1799 ）

莫奈 《睡蓮》（Claude Monet - Water-Lilies -1916-20 - National Gallery London）

那到底抽象藝術背後的想法是什麼？

抽象的基本前提 - 也是美學的一個關鍵問題 - 就是不論繪畫或雕塑，它的形式特質和它的表現質量同樣重要（如果不是更重要的話）。以一個非常簡單的例子開始：一張圖畫的主題（例如一個人物）畫得平平無奇，但如果用色非常漂亮，它可能成為一張吸引我們的美麗圖畫。這顯示了表現質量（顏色）如何覆蓋了形式特質（繪圖）。 相反，一幅寫實主義的風景畫可能描繪出精緻準確的自然景物，但平庸的設色和糟糕的布局會令人感覺作品無聊。

正如上一章提到，美學品質的哲學概念源自**柏拉圖**的說法：

「直線和圓圈不僅絕對美麗，而且永恆。」- 柏拉圖

柏拉圖所說的非自然圖像（圓、方、三角等幾何圖形）擁有絕對和不變的美，實質上是意味著：繪畫不一定要描繪自然物體或場景而可以單獨欣賞線條和顏色。法國著名藝術理論家**莫里斯·丹尼**（Maurice Denis 1870－1943）在詮釋抽象藝術時也有同樣的看法，他寫道：「不要忘記，一張圖畫在成為戰馬或裸體女人之前，本質上是在一個平坦的表面上塗上以特定次序組裝的各種顏色。」

　　一些抽象藝術家自我解釋說，他們想要創造一種音樂形式的視覺效果，純粹為欣賞形式本身而創作，不必問 "這幅畫到底畫的是什麼？" **詹姆斯·惠斯勒**（James Abbott McNeill Whistler 1834－1903）過去給他的一些繪畫作品以音樂命名，例如《夜曲：藍色和銀色－切爾西》（Nocturne: Blue and Silver - Chelsea）。

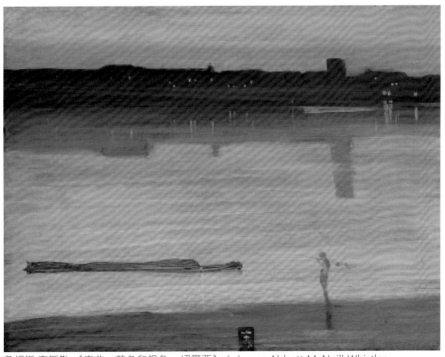

詹姆斯·惠斯勒 《夜曲：藍色和銀色－切爾西》（James Abbott McNeill Whistler - Nocturne: Blue and Silver - Chelsea 1871 - Tate Collection）

2.1 抽象藝術的掘起

　　抽象藝術的第一個趨勢 － 1910年左右，德國、俄羅斯、捷克和匈牙利的前衛藝術運動發展出不同的抽象傾向。他們緊接着印象派和野獸派這兩個偉大的創新運動而發展。抽象藝術的主要傾向來自一種雙重形式的矩陣：一方面尋求創作中的秩序和理性，另一方面在排除對外界的直接引用之下仍然能夠捕捉到 "自然的創造力"。他們首先以情感因素為原則，在純粹的形式中產生互動和節奏，並設法以顏色的表現和象徵功能來定義出一種新的基本藝術語言。戰後同時在「包豪斯學院」任教的**瓦西里·康丁斯基**（ Wassily Kandinsky 1866-1944)和**保羅·克利**（ Paul Klee

保羅·克利《花之神話》(Blumenmythos - Flower Myth- 1918- Sprengel Museum, Hannover, Germany)

1879 – 1940) 聯同1911年成立的前衛藝術團體「藍騎士」(Der Blaue Reiter) 成員致力於實證和研究這種新的美學觀念。康丁斯基在1912年的著作《藝術中的精神》(Du Spirituel dans l'Art) 中嘗試建立一個抽象理論公式。保羅·克利1920年完成的著作《保羅克利手冊 》（英譯本：The Notebooks of Paul Klee）更被譽為自文藝復興達文西的《繪畫論》(A Treatise on Painting) 以來藝術史上最具影響力的論著。英國著名藝術史學家**赫伯特爵士**（ Sir Herbert Edward Read 1893 -1968) 對這本書作出評價：「對現代藝術所作出的最完整介紹 - 它構成了藝術新時代

的美學原理。克利的學說相當於物理學中牛頓所佔的同等地位。」

　　康定斯基1910年的《抽像水彩首繪》（Première Aquarelle Abstraite）被認為是他繪畫歷程的轉捩點：第一件沒有任何實際形狀的繪畫作品。以充滿活力的紅色，綠色和藍色線條作為語言，象徵天空（藍色）與地球（紅色與綠色）之間、理性與情感、靈性與激情之間的雙重性顏色。

康丁斯基《抽象水彩首繪》(Première aquarelle abstraite -1910 - Musée National d'Art Moderne, Centre Georges Pompidou- Paris,)

　　1910年至1914年間是康定斯基發展「抽象表現主義」(Abstract Espressionism)的重要時期，亦即「藍騎士」時期。即使色彩有點浮躁的感覺，但我們從他的作品中可以看到康定斯基並沒有完全將立體派繪畫中的形象分解為幾何線條。1914年，康定斯基在莫斯科參加了俄國革

命，並且成為莫斯科藝術工作室的教授，開始了他的「建構主義」 （Constructivism）實驗。這項研究在他回到德國後（1922年）得到肯定。他參與了保羅·克利和包豪斯畫家們的創作行列。自此以後，康定斯基的作品一直趨向幾何抽象，但完全沒有放棄他獨特和強烈的抒情色彩。直至1926年他的重要著作《在平面上的點和線》（Point et Ligne sur le Plan）發表後，康定斯基和包豪斯之間的關係才告終結：他離開德國搬到巴黎近郊居住，在那裡繼續作畫，直到去世。

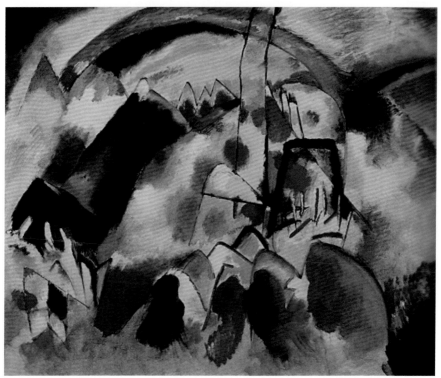

《康定斯基《有教堂的風景》（Lanscape with Church 1913, Wassily Kandinsky - Essen - Museum Folkwang）

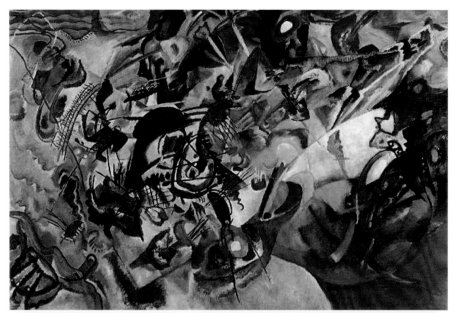

康定斯基《構圖 VII 》（Komposition VII 1914 - Wassily Kandinsky - Galerie Tretiakov Moscu）.

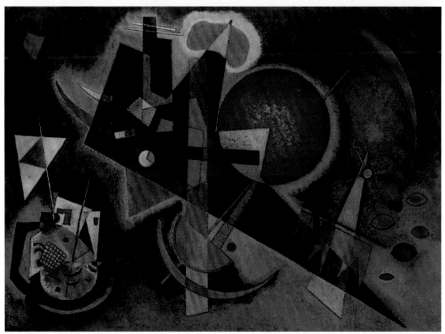

康定斯基《在藍色中》（In the Blue 1925 - Wassily Kandinsky - Düsseldorf - Kunstsammlung Nordrehein-Westfalen）

　　正當德國、俄羅斯和其他歐洲城市的前衛抽象運動進行得如火如荼之際，在藝術之都的巴黎，**羅伯特·德勞內**（Robert Delaunay 1885-1941）與他的畫家妻子-烏克蘭出生的 **索尼婭·德勞內**（Sonia Delaunay 1885 - 1979）聯同其他藝術家共同創立了「奧費主義」（Orphisme）運動，或稱「奧費立體主義」（Cubisme Orphique）運動。

　　奧費主義植根於立體主義，但走向更純粹的抒情抽象，將繪畫看作是純粹色彩感覺的匯集，更關心情感的表達和意義。這個運動開始於可識別的主體，但被越來越抽象的結構迅速吸收，並依靠簡單的形式和純粹的色彩來傳達意義。奧費主義還倡議「同步主義」（Simultanism）的構想：一系列相互關聯的存在形態。同步主義來源於法國化學家 **謝弗勒爾**（Michel-Eugène Chevreul 1786-1889）的色彩理論他1839年在巴黎出版著作《顏色同步對比規律》（Law of Simultaneous Contrast of Colour）中確定了顏色的同步現象（顏色本身根據它們周圍的其他顏色而改變）。他的想法對當時法

羅伯特·德勞內 《同時打開的窗 - 第一部分第三個主題》（Robert Delaunay -Windows Open Simultaneously -First Part, Third Motif) 1912 - Tate London)

國的畫家影響越來越大，特別是印象派、後印象派和後來的新印象派畫家。德勞內的繪畫由互補或重疊的平面組成，具有強烈對比（或互補）的顏色。在謝弗勒爾的理論中，顏色之間所形成的鮮明對比實際上是相互促成的；以此理論作為基礎，可以自由和無限地賦予繪畫中任何色彩更大的強度和光彩。

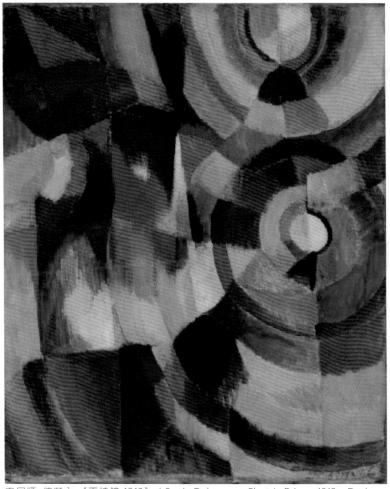

索尼婭·德勞內《電棱鏡 1913》（Sonia Delaunay - Electric Prisms 1913 - Davis Museum at Wellesley College）

德勞內夫婦的作品最初來源於建築圖形（例如〝窗門〞系列），到了1912年，他們開始以完全抽象的「碟形」（Disques）和「圓形」（Formes circulaires cosmiques）創作， 通過重疊互補的鮮豔色彩創造節奏、運動和深度感；同時那些微妙而美麗的色彩被融合在一起，造成具有整體的和諧感。然而，歸根究底這些作品還是以光的自然現象為基礎，正如1912年德勞內在論文中寫道：「直接觀察大自然的發光本質對我來說是不可或缺的。」

「奧費主義」是由法國詩人和藝術評論家**阿波利奈爾**（Guillaume Apollinaire，1880－1918）所命名，用意是將他們的作品與「立體派」分隔開。這個名字來自傳奇的古希臘詩人兼音樂家**奧菲斯**（Orpheus）。阿波利奈爾認為繪畫應該像音樂一樣，情感超越形象，這是抽象藝術發展的一個重要元素。

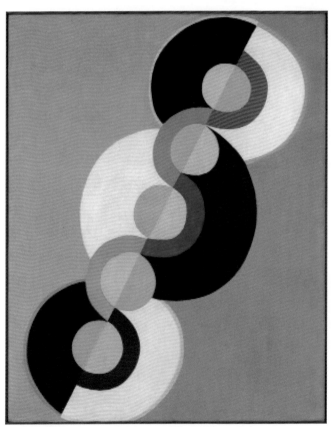

羅伯特·德勞內 《無盡的節奏》（Endless Rhythm -1934 - Tate）

抽象藝術的第二個趨勢，是針對數學的嚴謹性和幾何抽象的基本簡化所發起的運動。激起這個浪潮的是荷蘭「風格派」（De Stij - The Stylel）團體的藝術家，包括**蒙德里安**（Piet Cornelies Mondrian 1872-1944）、**杜斯伯格**（Theo van Doesburg 1883 – 1931）和建築師 **J.J.P.奧特**（Jacobus Johannes Pieter Oud, 簡稱 J.J.P. Oud 1890-1963）。他們致力於發掘出 "繪畫中的新造型" ，並展開了一些具體的實驗，企圖以實踐來開發出一種新的、非具像的藝術語言，正如奧費主義的德勞內夫婦和他們團隊的前衛藝術家曾經作過的努力一樣。

蒙德里安的《構圖A》（Composition A），色彩特別強烈和豐富，是1923年間與杜斯伯格接觸頻密時期所作。兩位荷蘭藝術家在他們的

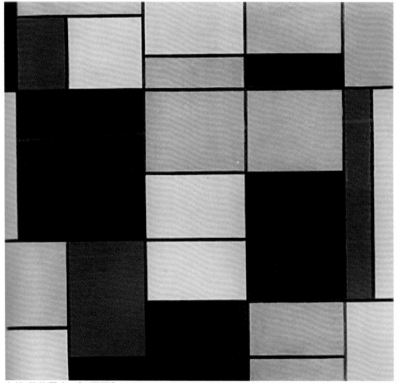

皮特·蒙德里安 《A構圖》（Composition A - 1923 - Galleria d'Arte Moderna-Rome）

《風格雜誌》（The Style）中發表了「幾何抽象」（Abstrait Géométrique）和「建構主義」（Constructivisme）藝術的理論基礎。

「幾何抽象」是基於使用幾何圖形的抽象藝術形式（儘管並非總是如此）：幾何圖形被放置在抽像的空間中，並組合成非表意 - 亦即構圖中的圖形並不代表任何事物 - 的作品。這種構思在二十世紀早期已經被前衛藝術家所推崇，而且自古以來在各式各樣的民俗藝術中就已經採用了類似的幾何圖案。

當抽象藝術在20世紀初進入西方藝術舞台時，其實踐者很快便將自己分為兩個不同的陣營：「姿勢抽象派」（Gestural Abstractionists）和「幾何抽象派」（Geometric Abstractionists）。前者的風格建基在「後印象派」自由鬆散的構圖上，畫家以他們所強調的姿態和筆觸創造出 "非物象"（Non-objective）形式；後者則以「本質主義」（Essentialism）或稱「歐幾里德本質主義」（Euclidean Essentialism）的幾何圖形為基礎。本質主義的基本論點是指事物的本質就是它的本身（ "It-is-what-it-is" ）。隨著「立體主義」和「未來主義」的發展，自然世界被演繹成形狀、線條和角度，形成了鮮明的新繪畫語言。

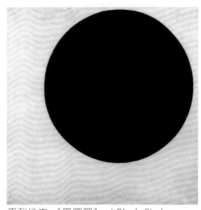

馬列維奇 《黑圓圈》（Black Circle -1915-State Russian Museum, St. Petersburg）

俄羅斯是純抽象藝術的主要孕育地。康定斯基為推廣幾何抽象藝術做了大量工作之後，卻在後期被吸引到姿勢抽象派陣營裡去。反而另一位同是俄羅斯前衛畫家的**卡茲米爾·馬列維奇**（Kazimir Malevich 1879-1935）經常被視為幾何抽象的先驅。從1915年的《黑圓圈》以及他傳奇的《白色上的

白色》，一開始便奠定了他在幾何抽象派中的地位。

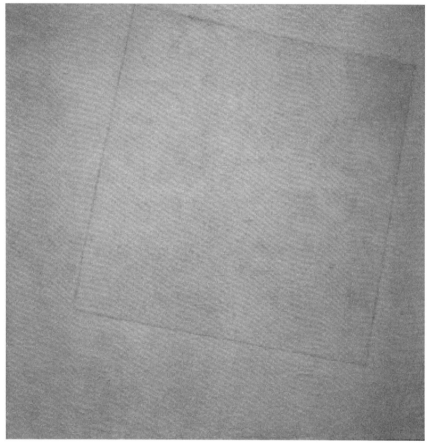

馬列維奇 《至上主義的創作：白色上的白色》(Suprematist Composition- White on White 1918-MoMA New York)

　　為了構建一個基於非具象性原則的新審美空間，馬列維奇通過單一色彩進行繪畫實驗。他在白色背景上以不同的紋理畫出另一個正方形的白色，用以檢視同一顏色在同一個表面上的不同值，和不同紋理在表現力上的細微差別，目的是要証明憑藉單純的顏色可以透過不同的方式和手段去表達各種各樣的情感和意義。

在馬列維奇的倡導下,「單色畫」(Monochromatic Painting)成為二十世紀以來前衛藝術的重要元素之一。從精確的幾何抽象到抽象表現主義,單色畫已被證明是當代藝術的一種持久風格。代表人物除馬列維奇外,還包括**克萊因**(Yves Klein 1928-1962)、**里希特**(Gerhard Richter 1932 -)、**萊因哈特**(Ad Reinhardt 1913-1967)等人。

1913年左右馬列維奇還創建了「至上主義」(Suprematism)或譯作「絕對主義」的藝術運動(但切莫將 Suprematism 和主張優越主導一切的 Supremacism 混淆)。 至上主義專注於基本的幾何形式,如圓形、正方形、線條和矩形,並以有限的單純顏色繪製。1915年馬列維奇在聖彼得堡舉辦的「最後的未來派繪畫作品展 - 0.10」(The Last Futurist Exhibition of Paintings 0.10) 中與其他13位志同道合的藝術家一起展出了36件最具代表性的作品。至上主義指的是基於 "至高無上的藝術本質是純粹的感覺,不是物體的視覺描繪" 這個觀念。「至上主義」一詞首先在馬列維奇1915年發表的宣言式小冊子《從立體主義和未來主義到至上主義》(From Cubism and Futurism to Suprematism)中出現。在這本書中,馬列維奇強調至上主義是藝術中的絕對最高真理,並聲稱它將取代此前所有曾經存在過的藝術流派,社會可以以至上主義的原則進行重組和構建,進入新的歷史發展階段。在另一著作《非具象世界》(The Non-Objective World)中,他更明確指出至上主義的核心概念,他說:

「我理解純粹的感覺在藝術創作中的重要地位。對至上主義者來說,客觀世界的視覺現象本身是毫無意義的,重要的是感覺。」- 馬列維奇

1915年馬列維奇為了肯定抽象的優越性，畫出象徵性的《黑色至上主義方塊》（Black Suprematic Square）：

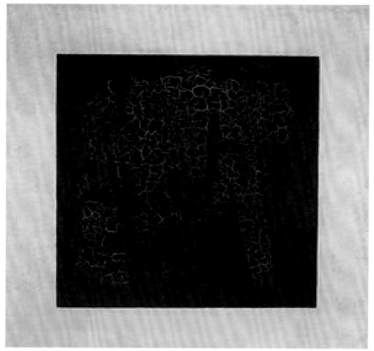

馬列維奇《黑色至上主義方塊》（Black Suprematic Square 1915 - Tretyakov Gallery - Moscow）

雖然與姿勢抽像凌空飛舞般的幻想構圖相比，幾何抽象看上去可能會變得乾枯寂靜，但在追求意義的嚴謹形式中，馬列維奇卻發現了它在藝術中的原始意義。他稱這種視覺上簡單，理論上卻嚴謹的表現手法是＂至高無上＂的，宣稱他的創作動機是以幾何圖形來表達＂純粹的感覺＂，並且通過它創造出具有神奇原始力量的圖騰作品。俄國十月革命勝利後，因為斯大林譴責抽象藝術，迫使馬列維奇回歸到具象繪畫。

另一方面，馬列維奇的盟友**埃爾·利西茨基**（El Lissitzky 1890 – 1941）同時創作了許多生動的作品，當中的幾何形狀往往看起來好像在畫布上跳躍如舞蹈。精確的形狀和平衡的顏色表達了空間故事 - 例如表明一個表面上是靜態的立方體，實際上是處於上升或下降的過程中。這種表

利西茨基《A Proun - 一個新的確定規劃》（A Proun-projets pour l'affirmation du nouveau). by El Lissitzky1925 ）

現手法甚至被用作傳達政治理念，這方面最有名的例子是1919年的親布爾什維克海報《以紅色楔形擊敗白色！》（Beat the Whites with the Red Wedge!）。

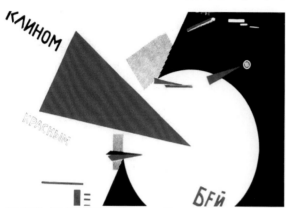

利西茨基 《以紅色楔形擊敗白色》（El-Lissitzky Beat the Whites with the Red Wedge! 1919 -Typeset on paper）

蒙德里安 《百老匯爵士搖滾樂》（Piet Mondrian - Broadway Boogie Woogie 1942 -MoMA）

「風格派」的蒙德里安當然也不例外，他把這些空間動態的層面進一步提昇。在他1943年完成的最後一幅作品《百老匯爵士搖滾樂》（Broadway Boogie Woogie）中，幾乎恢復了表現主義的手法，以生動的構圖顯現出紐約市街道的動態流量。這幅作品被譽為抽象派的傑作，是這位大師本人藝術生涯的顛峰之作。雖然蒙德里安終身都繪畫抽象畫，但這一幅的靈感卻來自真實世界：紐約曼哈頓城市規劃的方格，和現代人極喜愛的搖滾爵士樂旋律。

從這些標誌性的作品開始，幾何抽象幾乎在貫穿整個20世紀的藝術發展過程中扮演著關鍵性的角色，更成為姿勢抽象派陣營－例如「抽象表現主義」－在視覺和理論上的一個對立面。這個陣營的結合是由不同藝術家以不同方式呈現出來，例如德國出生的美國畫家**約瑟夫·阿爾伯斯**（Josef Albers 1888-1976）利用分層組合來探索色彩的特性，研究不同色調之間的相互關係以及它們對觀眾感知的影響。其他畫家將幾何形狀塑造成三維雕塑，**索爾·勒維特**（Sol Le Witt 1928-2007）的立方體系列表現了「觀念藝術」（Conceptual Art）的意念；美國「極簡主義」（Minimalism）藝術家**丹·弗拉文**（Dan Flavin 1933-1996)的螢光燈裝置成為了極簡主義的典範。**理查·圖特爾**（Richard Tuttle

約瑟夫·阿爾伯斯《圖形範本 B》（Proto-Form B 1938-Hirshhorn Museum and Sculpture Garden）.

索爾·勒維特 《塔》（Sol LeWitt, Tower 1984, Figge Art Museum, Davenport, Iowa, USA.）

理查·圖特爾 《冊頁繪圖》（Sheet from 5 Loose Leaf Notebook Drawings by Richard Tuttle, Honolulu Museum of Art.）

丹·弗拉文 《光 之1》（Dan Flavin- Lights-1）

勞森伯格《白色繪畫- 三聯板》（White Painting [three panel] 1951© Robert Rauschenberg Foundation）

馬頓《寒山 3》（Cold Mountain III 1988 - © Brice Marden）

1941- ）的精巧佈置也回應了**利西茨基**（參考第35頁圖片）所創造的戲劇性布局。與此同時，還有其他藝術家回應了馬列維奇的單色繪畫-作品祇通過畫布上的形式表現出來。例如美國畫家**勞森伯格**（Robert Rauschenberg 1925 - 2008）1951年的《白色繪畫》（White Painting ）-他認為這是一個環境光與陰影相互作用的舞台；**布里斯·馬頓**（Brice Marden 1938- ）靈感來自中國書法表現形式的《寒山》（Cold Mountain）系列。還有1960年代與「硬邊緣」（.Hard-edge）繪畫風格相關的畫家，如**凱利**（Ellsworth Kelly 1923-2015）、**諾蘭德**（Kenneth Noland 1924-2010）和**斯特拉**（Frank Stella 1936-

凱利《大牆的設色》(Ellsworth Kelly - Colors for a Large Wall 1951 - MoMA)

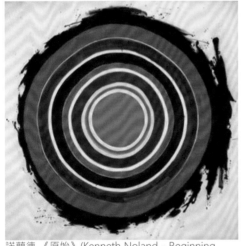

諾蘭德 《原始》(Kenneth Noland - Beginning 1958 - Hirshhorn Museum and Sculpture Garden.)

）等，他們屏棄了「抽象表現主義」一向強調的主觀和姿態表現，建立了「色域繪畫」（ Color-field Painting ）的抽象風格。色域繪畫的主要特點是利用大面積、平坦而單純的色塊散佈在畫面上，創造出不間斷的表面區域和平面圖像。色域繪畫不太重視姿態、筆觸和行動，而是傾向於採用明確的顏色作為主體，強調形式和過程的整體性和一致性。在色域繪畫中，色彩從客觀的背景中解放出來，成為主體本身，在沒有具體形象的牽制下，可以讓觀眾從沉思中引發出自我的美學情感，從而陷入冥想的超然境界。

時至今日，年輕的藝術家仍然以各種創意方式延續著幾何抽象的路線，從**莎拉·莫里斯**（ Sarah Morris 1967- ）將蒙德里安的複雜構圖與鄉土風格相結合的清晰畫作（參看右頁圖），到**梅·布勞恩**（ Mai Braun 1970- ）多彩多姿的布局安排，痴迷於追求顏色效應的前輩阿爾伯斯（參看第36頁圖）如果地下有知，也會額首稱慶。

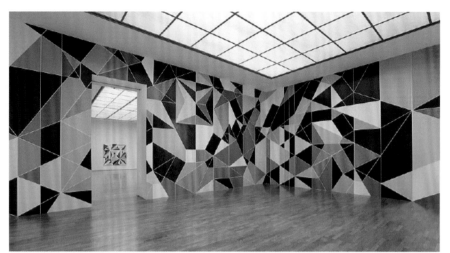

莎拉·莫里斯《嵌合體》- 牆壁裝置 (Sarah Morris - Chimera 2009 - Museum für Moderne Kunst, Frankfurt am Main)

梅·布勞恩 《銀色紙板裝置》 (Mai Braun, Silver Cardboard Structure 2006 10 x 11 x 7 feet as shown © Mai Braun)

梅·布勞恩 《成品一號》(Mai Braun - By
Product #1 2010 - acrylic paint gouache on
paper © Brice Marden)

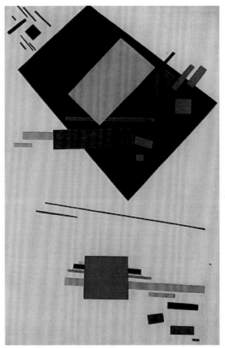

馬列維奇《至上主義繪畫 1915》(Pein-
ture suprématiste, 1915 - Stedelijk Mu-
seum - Amsterdam)

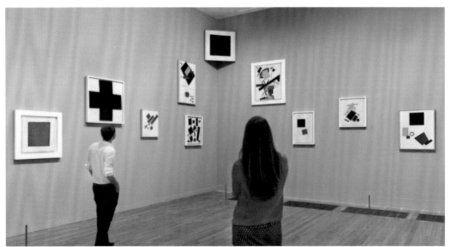

倫敦泰特現代美術館2014年的馬列維奇特展，重建了《黑色方塊》的原始表現 (The 2014
Malevich at Tate Modern, with a reconstruction of the original presentation of Black Square ©
Tate Photo: Olivia Hemingway)

克萊因《IKB 191》（Yves Klein - IKB 191 - Monochromatic painting 1962）

雕塑方面，**亞歷山大·卡爾德**（Alexander Calder 1898-1976）是20世紀最有影響力的雕塑家之一，也許是最受好評的抽象雕塑家，他以創建「移動裝置」（"Mobiles"）- 移動的抽象雕塑 - 而聞名。這是一種利用平衡原理，利用觸摸或氣流進行移動的抽象雕塑。除了移動裝置之外，卡爾德還製作了一種靜態，稱為「穩定的抽象雕塑」（"Stabiles"）作品，題材包括鐵線雕塑、玩具、舞台佈景、油畫和水粉畫，甚至一些珠寶和家居用品。卡爾德還創作了紀念雕塑，其中包括1957年紐約甘迺迪機場的移動裝置《125》，翌年在巴黎的聯合國教科文組織（UNESCO）安放的《螺旋》（Spirale），還有1968年為美國新墨西哥州主辦世界杯而創作，安裝在「阿茲台克體育場」（Estadio Azteca）的室外大型雕塑《紅色的太陽》（El Sol Rojo - The Red Sun）。 1976年11月逝世兩個月後，卡爾德獲追頒自由勳章，這是美國平民的最高榮譽。

卡爾德 《紅色的太陽》（Alexander Calder - **El Sol Rojo** -1968）

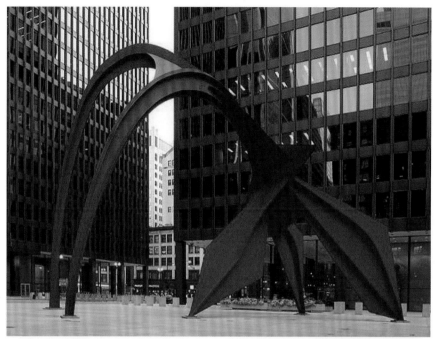
卡爾德 《火烈鳥》（Alexander Calder- Flamingo 1974 - Federal Plaza-Chicago USA ）

卡爾德 《浮雲》（ Alexander Calder- Acoustic Clouds 1953 - Central University of Venezuela ）

2.2 抽象藝術發展的動力來源

從後印象派、野獸派、現代主義、表現主義...一直走過來的抽象藝術發展過程中，背後推動的真正力量其實是一種對傳統藝術的反思。當藝術家的思想獲得解放，很自然就會自我啟發出新的創作意念，開拓新的藝術空間。面對一個新的構思，不論是理論上還是意識上，藝術家在還沒有以實踐去驗證之前，他們不免首先會問：「這個行嗎？」而十居其九的答案是：「為甚麼不!」

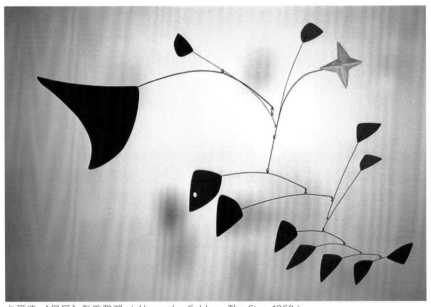

卡爾德 《星星》動態雕塑 (Alexander Calder - The Star 1960)

最好的例子就是卡爾德的流動雕塑，他反問自己：「為甚麼雕塑不可以是流動的？」

卡爾德的動態雕塑，靠的是自然風向吹動，與後來**尚·丁格利**（Jean Tinguely 1925-1991）利用水力輔助動向的雕塑有異曲同工之妙。丁格利

後來還創作了一系列由機械直接推動的作品。

存在主義哲學家**沙特**（Jean-Paul Sartre 1905-1980）對卡爾德的評論是：

「動態是不能被歸類的，因為它有太多的可能性。
卡爾德的動態雕塑是感性創作與理性技巧的完美結合。」- 沙特

　　說到這裡，我們應該對抽象藝術在20世紀出現的來龍去脈已經有
了一個啟示：藝術的發展是自發和連貫性的，除非受到宗教或社會等外

在力量的干預。另一個因素是社會環境造成的客觀效應，我們看看20世紀初的社會：一戰所造成的傷害令人們對既有的傳統價值觀不得不作出反思；俄羅斯十月革命風起雲湧之際，居里夫人發現了放射性同位數，隨後愛恩斯坦發表了相對論，推翻牛頓的絕對時空觀；林白駕駛單引擎飛機從紐約直飛巴黎，人類第一次飛越大西洋…在這樣的社會氛圍下，藝術沒有理由不作出自我突破。攝影技術的改良，加上後來電視的面世，民眾對藝術的要求已經不再是畫布上自然事物的再現，他們開始以抽象思維來看待美學，渴望看到具有開拓和前瞻性的作品。所以在20世紀抽象藝術運動此起彼落，高潮迭起。由**喬治·布拉克**（Georges Braque 1882 - 1963）和畢加索在巴黎主導的立體派，到紐約的「抽象表現主義」創立了獨特「滴畫」（ Drip painting ）的**傑克遜·波洛克**（Jackson Pollock 1912 -1956），每一個展出都造成一次熱潮，並隨即開始醞釀另一個新流派的誕生，所以20世紀初可以說是抽象藝術的黃金時代。

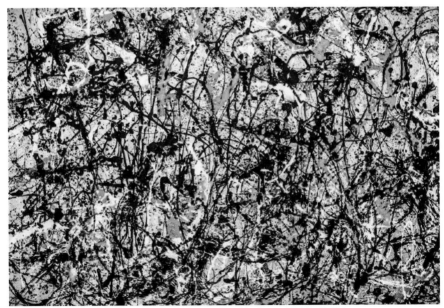

波洛克《秋天的韻律》（Jackson Pollock-Autumn Rhythm - N° 30 1950 ）

對藝術家來說，面對一個繪畫新時代的來臨，不期然就會產生一種創新的使命感。加上繪畫已經被視為視覺藝術的主要媒體，社會大眾對新事物的接受能力都比以往任何時期為高，成為一種對畫家的鼓勵，促使他們放棄承襲和模仿，以獨立思考去創造自己的個人藝術風格。

另一種發展動力來自畫家們的互相影響和激勵。20世紀交通的發達打破了地域限制，加上出版業和通訊設備的蓬勃發展，藝術家們可以較以往更方便地互相接觸和交流，觀摩對方的作品。大量的日本美術家越洋來到歐洲學習西洋畫的同時，巴黎郊區巴比松村的印象派畫家們正對著一幅幅的「浮世繪」試圖揣摩東方的美學元素。藝術家很容易便在邂逅中找到志同道合者，隨後共同發起一個新的藝術流派運動，**布拉克、格里斯**（Juan Gris 1887-1927）和畢卡索的立體主義是最佳例子。這種大膽追求藝術新境界的現象，使令繪畫成為知識份子的討論對象，促成各種不同的美學思潮，最終影響了社會的價值取向。

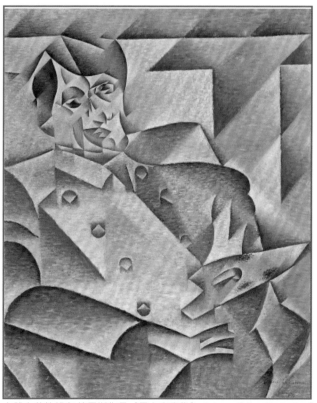

立體主義的胡安·格里斯作品《畢卡索畫像》（ Juan Gris - Portrait of Pablo Picasso 1912 Google Art Project ）

2.3 抽象藝術的發展過程

　　我們綜合回顧一下抽像藝術的發展過程，也許可以體會到藝術家們的心路歷程：從19世紀90年代後期的印象派開始，畫家們開始用各種各樣的東西，例如光、影、雨、霧甚至星光來描繪他們認為 "這才是真實" 的世界。

莫奈《海鷗飛越西敏寺》（Seagulls, 1903, Princeton University Art Museum）

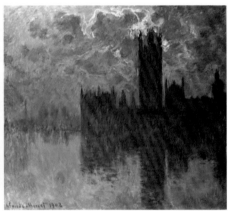

莫奈《日落西敏寺》（Houses of Parliament -Sunset-1902, private collection）

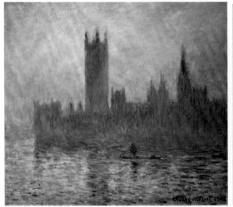

莫奈《日落西敏寺》（Houses of Parlement - Sunset-1903, National Gallery of Art Washington, DC）

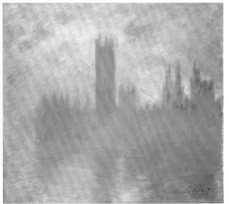

莫奈《霧鎖西敏寺》（Houses of Parliament, London, 1900–1901 The Art Institute of Chicago）

從來沒有一個畫家像莫奈那樣樂此不疲地去捕捉光影的。從以下圖片中看看他如何把陽光在不同的環境下，照在稻草堆上所起的變化紀錄下來：

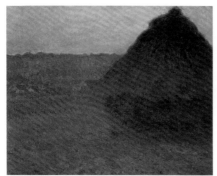

莫奈《陽光下的稻草堆》(Monet -Haystack in the Sunlight 1891 Private Collection)

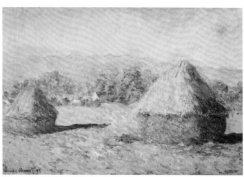

莫奈《晨光下的稻草堆》(Monet- Haystacks in the Sunlight-Morning Effect)

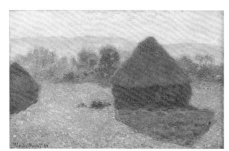

莫奈《中午陽光下的稻草堆》(Monet-Haystacks in the Sunlight-Noon Effect)

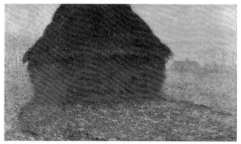

莫奈《陽光下的稻草堆》(Monet - Haystacks in the Sunlight 1891 Zurich Kunsthaus Zurich)

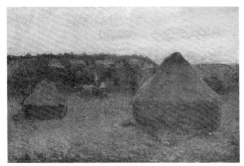

莫奈《稻草堆》(Monet Wheatstacks 1890-91 The Art Institute of Chicago)

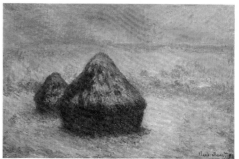

莫奈《陽光下的稻草堆雪景》(Monet Wheatstacks - Sunlight in the snow - The Art Institute of Chicago)

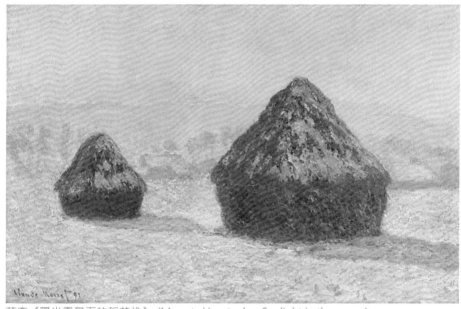
莫奈《陽光雪景下的稻草堆》（Monet- Haystacks- Sunlight in the snow）

莫奈《陽光下的稻草堆》（Monet - Haystacks -
Sunlight -The Art Institute of Chicago）

莫奈《黃昏的稻草堆》（Monet - Haystacks

莫奈《霧氣下的稻草堆》（Monet - Haystacks - In the
Mist 1891 - Minneapolis_Institute_of_Arts）

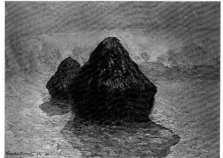
莫奈《陽光下凍霜的稻草堆》(Monet- Hays-
tack-White frost effect 1891-National Gallery

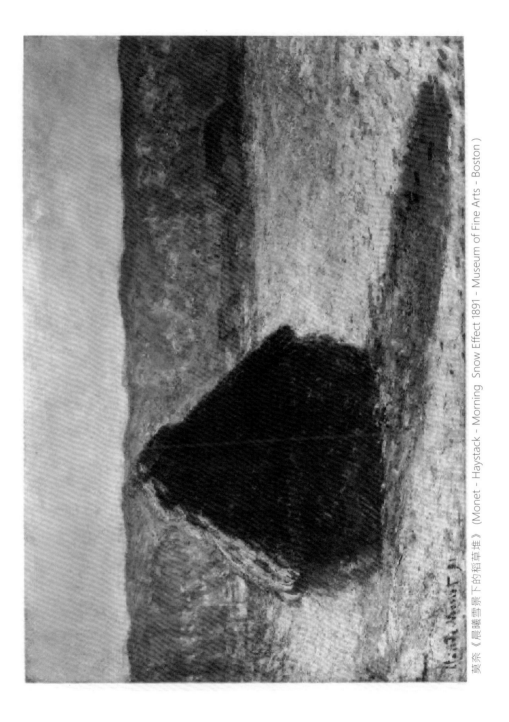

莫奈《晨曦雪景下的稻草堆》(Monet - Haystack - Morning Snow Effect 1891 - Museum of Fine Arts - Boston)

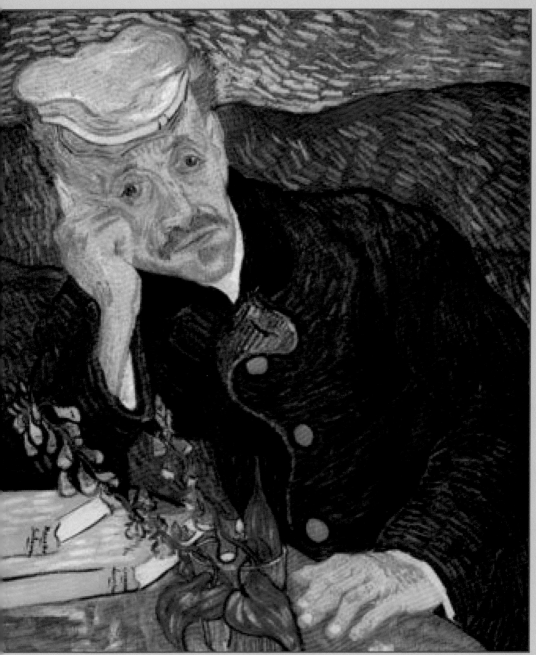

文森·梵高《加舍醫生肖像》（Vincent van Gogh -Portrait of Doctor Gachet 1890 - Private collection）

《嘉舍醫生肖像》
(Portrait of Doctor Gachet 1890)

文森- 梵高
(Vincent van Gogh 1853 - 1890)

梵高是現代最有天賦的藝術家之一。雖然一生都被低估和遭受到嚴重的精神困擾，但他是一位衝動、充滿熱忱、且常常是自發性的畫家。他體現了後印象主義運動的許多理想。在《加舍醫生肖像》中，梵高力求在觀眾內心中引發情感的融合，而不是刻畫人物的自然形象。為了傳達感染能量、心智和憂鬱的元素，梵高在人物的佈局中創造了具有節奏感和旋渦動向的筆觸。他放棄印象派對光影觀察的紀錄形式， 通過這種親切和個性化的詮釋，專注於個人情感的表達，直接引發觀眾的內心反應，而不是暗示觀眾應該如何去思考。事實上，梵高對主角描寫並不是一種直覺的觀察表現，他對這位人物是有深刻認識的。

1890年，梵高兄長塞奧（Theo）為剛從精神病庇護所出來的弟弟物色安身之所。根據嘉舍醫生的前病人畫家畢沙羅（ Camille Pissarro ）的建議，塞奧把弟弟送到巴黎效區奧維爾（Auvers sur Oise）那裡去，交由嘉舍醫生照顧。梵高對這位醫生的第一印像是負面的。在寫給塞奧的信札裡這樣說：「我認為我們根本不應該指望嘉舍醫生；首先，他看來比我病得還要嚴重。我認為，瞎子領著另一個瞎子走路，難道要他們都一起掉進溝裡嗎？」然而，經過兩天的交往后後，他在給姐姐威廉敏娜（ Willemien ）的信中卻說：「我在嘉舍醫生這裡找到了一個真正的朋友，他有如另一個兄弟，我們在身體和精神上都很相似。」

梵谷嘗試把巴黎西郊奧維爾的田野雨景表現在畫布上。這些後印象派畫家以鬆散的筆觸和明朗的色彩追尋視像以外 "更真實的情景" 是前所未有的大胆嘗試。他們的作品更啟發出畫家們的抽象思維，打破模仿自然的束縛和視覺官能的局限，推動了「後表現主義」和「立體主義」運動在20世紀的蓬勃發展。事後看來，它們才是真正啟動抽象藝術運動的先行者。

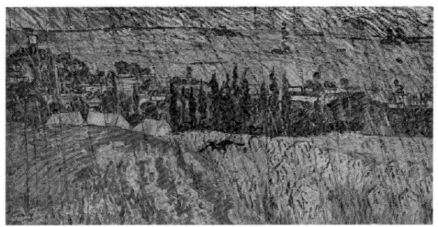

梵谷《奧維爾的雨景》(Van Gogh-Rain in Auvers-1890)

　　跟著而來的，是第一次世界大戰後的西歐和俄羅斯，他們見證了「幾何抽象」（Abstrait Géométrique）的興起。換句話說，長期以來在藝術史中佔領著主流地位的傳統藝術形式，亦即柏拉圖理論中所指的「擬態」（Mimesis）或稱為 "現實模仿" 的形式被分解成二維圖像。簡單的幾何圖形被放置在一個非具象的空間中，並組合成一個抽象構圖，試圖以一種新的形式去表達情感。幾何抽象是從畢卡索和喬治·布拉克所開發的立體派演變而來，在二維框架中以多個角度顯示單一主題，將繪畫中的結構簡化為不對稱的基本形狀組合，成為視覺空間的一部分。

這種由幾何元素構成的純粹繪畫在不同的歐洲國家以不同的風格出現。其中來自荷蘭的**蒙德里安**（ Piet Mondrian 1872-1944）被譽為是這個運動的先驅。蒙德里安在作品中去除對現實世界的所有引用，通過幾何劃分，以不同寬度的黑色垂直和水平線，配合原色塊 - 特別是藍、紅和黃色作為構圖的主體在畫布上呈現。用蒙德里安的話來說：「縱橫線是兩種對立力量的表現，它們到處存在並支配一切；它們的相互作用構成了"生命力"。」蒙德里安把這種在1915年到1920年間發展出來的幾何風格稱為「新造形主義」（Neoplasticism），並在接下來的二十五年中繼續以這個風格創作。蒙德里安和他的夥伴荷蘭畫家 **杜斯伯格**（Theo van Doesburg 1883-1931）於1917年共同創立了「風格派」（De Stijl-The Style）團體，這個派別的基本原則在他的作品《構圖I-含色塊的橢圓形》中體現出來。該畫僅使用原色（紅、藍和黃色），主要值（黑、白和灰色）以及主要方向（水平和垂直），旨在表現普遍的和諧和秩序。對於局外人來說，它看起來祇是以顏色和線條任意排列在一起的構圖，但重要的是，要注意這些

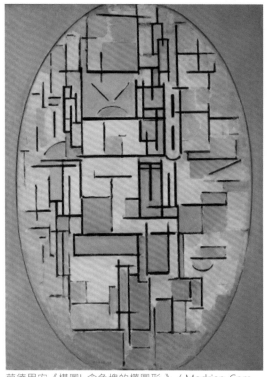

蒙德里安《構圖I-含色塊的橢圓形》（ Modrian-Compostion I in Oval with color planes - 1914 ）

不是它們的外觀。蒙德里安試圖實現以〝自然外觀的破壞〞來代替〝真實的塑性表達〞，他創作了大量的類似作品，為抽象藝術指出了明確的發展方向。

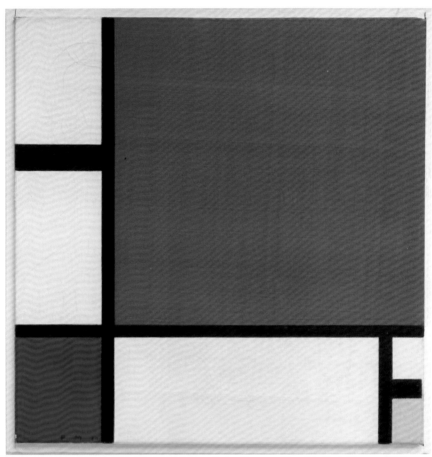

蒙德里安《構圖 II 紅、藍和黃》（Piet Mondrain- Composition II in Red, Blue and Yellow 1930 - Image Wikimedia Commons）

與此同時，俄羅斯的前衛藝術家**卡齊米爾·馬列維奇**（Kazimir Malevich 1879-1935）創建了與幾何抽象形式相似，他稱為「至上主義」

（Suprematism）的新運動。與蒙德里安一樣，馬列維奇以幾何圖形建構出完全沒有現實屬性的抽象空間，努力實現"絕對"（The Absolute），即他稱為「第四維」（The Fourth Dimension.）的更高精神境界。馬列維奇聲稱他1915年的作品《黑色方塊》（參看本書第33頁圖片）是有史以來首幅沒有現實元素的原創作品。由於蒙德里安的幾何構圖是在同一時期創的，他這個說法受到爭議。但無論如何，他確實創造了自己的標誌性風格，驗證了佔有至上地位的是色彩本身，而不是現實生活中的任何主題。

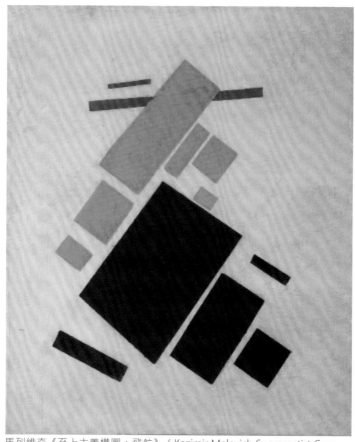

馬列維奇《至上主義構圖：飛航》（Kazimir Malevich Suprematist Composition: Airplane Flying 1915 - MoMA）

差不多同一個時期，巴黎蒙馬特區（Montmartre）的其他畫室也彌漫著濃厚的破舊創新氣紛。精明、敏銳、活力充沛的畢加索正在奮戰不懈地尋求自我突破，儘管他的藝術探索從未達到如康定斯基、蒙德里安和德勞內等所獲得的純粹抽象風格，但擺脫傳統侷限似乎是不約而同的目標。這些畫家推崇藝術可以獨立存在的觀念，與現實世界的描繪完全分離。儘管這個想法可以追溯到古希臘的柏拉圖，但現在看起來抽象藝術是在1910年才真正誕生。

　　沒有其他藝術家比畢加索更勇於自我突破。他早期的作品與一些更顯赫如《格爾尼卡》（Guernica 1937）的後期作品相比是一個令人

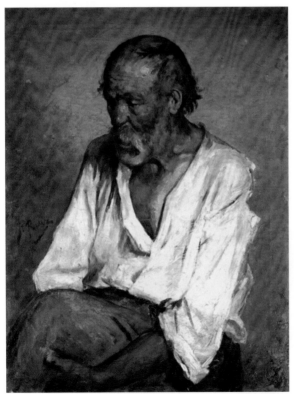

畢卡索《老漁夫》（Picasso -The old fisherman 1895-Abadia de Montserrat- Spain）

驚訝的事實。他所受到的正式美術訓練在早期的肖像畫如《老漁夫》（O Velho Pescador - The Old Fisherman 1895）中顯而易見。在經過藍色和粉紅時期之後，作品開始滲入非洲土著藝術元素，從中看到了西方原始主義的興起對畢加索所產生的深刻影響，並且是他走向更抽象表現形式的決定性因素。

在1903年和1906年在巴黎「秋季沙龍」中，畢加索展示出受到非洲部落面具啟發，棱角分明和強調特徵的一系列作品。雖然仍然堅持立足於現實，但已經開始走向更抽象、明顯不太現實的表現形式。

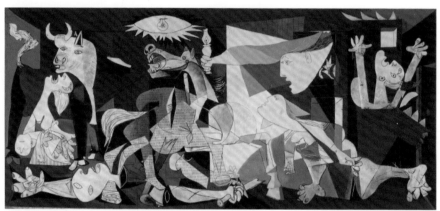

畢卡索《格爾尼卡》（Guernica, 1937 Centro de Arte Renia Sofia）

畢卡索《持煙斗的男孩》（Garçon à la pipe 1905 Private Collection）

畢卡索工作室一角

《舉臂裸女》Nu aux bras élevés 1907）

非洲面具（Fang mask ）

《睡女頭像》（ Head of a_Sleeping Woman 1907 MoMA ）

《花瓶》（ Vase of Flowers 1907-08 MoMA ）

《（ Pitcher and Bowls 1908 Museum Saint Petersburg Russia ）

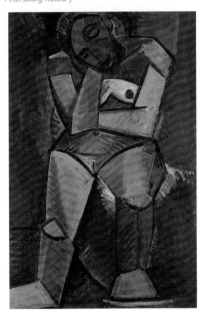

《坐女》（ Seated Woman 1908 - The_State Hermitage Museum St_Petersburg ）

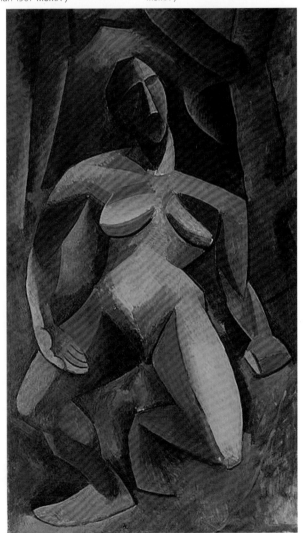

《樹妖》（ Dryad 1908 - The State Hermitage Museum St_Petersburg ）

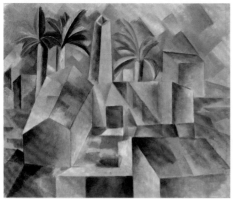

《托圖莎的磚窯》(Brick Factory at Tortosa 1909 - The State Hermitage Museum Saint Petersbur)

《山屋》（Houses on the Hill 1909 - Private collection）

《丑角》（Harlequin_L'arlequin 1909）.

《女胸像》（Buste de femme 1909 -Van Abbemuseum Netherlands）

《三女子》(Three Women 1908 -The State Hermitage Museum Saint Petersbur)

《女頭像》（Head of a Woman 1909-The Art Institute of Chicago.）

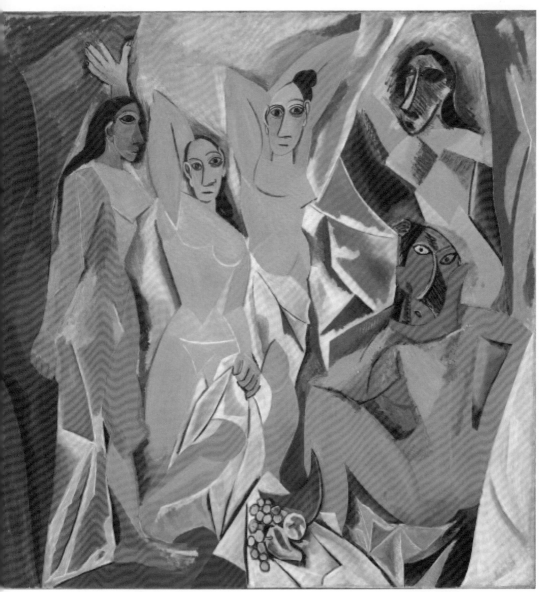

畢加索《阿維戎的少女們》（Les Demoiselles d'Avignon 1907 MoMA New York -（8 ft x 8 ft - 244 x 233 cm)）

　　1907年抽象藝術進入了立體主義的探索階段，當時畢加索正埋首創作新風格的《阿維戎少女》（Les Demoiselles d'Avignon）。這幅作品標誌著與傳統構圖和透視法的徹底分離。它描繪了五位裸體女性，她們的身影靈感是啟發自西班牙「伊比利亞」（Iberian）雕塑和非洲部落面具。人物臉部由分裂的平面組成，所處的壓縮空間以鋸齒狀向前伸展。在畫面底部的一堆水果靜物中，一片尖尖的蜜瓜似乎在一個不平衡的桌面上搖曳。這些策略性的布局對於後來的立體主義和現代藝術發展具有

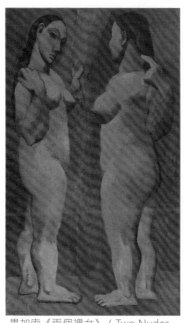

畢加索《兩個裸女》（Two Nudes 1906）相信是《阿維戎少女》的研究初稿之一。

重要意義。在同一的畫室中，畢加索充滿自信，細心地繪製了71幅一系列的初稿和過百張素描，企圖探索出他心目中真正要表達的主題形象。經過長達四個多月日以繼夜的奮戰不懈，畢加索終於在他巴黎的工作室「洗衣船」（Ateliers du Bateau-Lavoir）中完成了這幅巨大（8呎乘8呎）的驚世之作。標題中的「阿維戎」是巴塞隆拿那舊區一條著名的妓院街道，那裡有畢加索童年的回憶，其中有一間他常光顧的美術顏料店舖。

　　在畢加索原本的構思中，左邊的人物本來是一個男人，但最後消除了這個軼事細節。這幅畫一直留在畫室裡直到1916年才首次在法國詩人兼藝評家**安德烈·薩爾蒙**（André Salmon 1881-1969）組織的「昂丹沙龍」（Salon d'Antin）中向公眾展出。不過薩爾蒙早在1912年就曾經在文章中提到過這幅作品，同時給它重新命名為

《阿維戎的少女》，以取代原來的標題《阿維戎的妓院》（ Le Bordel d'Avigno），以減輕對公眾的衝擊。然而畢加索卻常常稱它為"我的妓院"（ Mon bordel），因為他一直不喜歡薩爾蒙給的那個折衷性標題。"我的妓院"場景最初被認為是極端和表現性暴力行為的作品，也有人把它視為畢加索對**奧古斯特·安格爾**（ Jean Auguste Dominique Ingres 1780-1867 ）1862年的作品《土耳其浴》（ Le Bain Turc）的刻意回應，或者把它與**保羅·塞尚**（ Paul Cézanne 1839–1906 ）的《出浴者》（ The Bathers ）系列以及**享利·馬蒂斯**（ Henri Matisse 1869-1954 ）的《歡樂生活》（ Bonheur de Vivre ）相提並論。

與畢加索聯手改寫現代藝術原則的布拉克對《阿維戎少女》留下了深刻的印象，在經過不斷的思考和討論之後，他決定擺脫野獸派

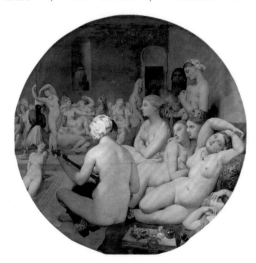

安格爾《土耳其浴女》（ Le Bain Turc-Jean_Auguste Dominique Ingres-from C2RMF retouched ）

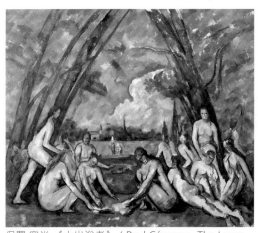

保羅·塞尚 《大出浴者》（ Paul Cézanne -The Large Bathers 1906 ）

馬蒂斯《歡樂生活》（Henri Matisse - The Joy of Life 1905-06 -Barnes Foundation Philadelphia）

布拉克《桌上的燭台和與撲克牌》（George Braque -Candlestick and Playing Cards on a Table - Met）

的繪畫風格，開始使用像塞尚那樣更多幾何形狀和較粗獷的筆觸。在接下來的《大裸女》（Large Nude 1908）和《桌上的燭台與撲克牌》（Candlestick and Playing Cards on a Table 1910）中，很明顯地看到他已經完全改變了原有的風格，與畢卡索共同進退，全身投入立體主義的探索。

布拉克的《大型裸體畫》（Georges Braque - Large Nude 1908）

布拉克的《大型裸體畫》

　　這是一幅於1908年6月完成的油畫。布拉克已經從早期的野獸派繪畫風格中走出來，進入了這種融合了明亮和富有表現力的繪畫風格，並開始使用像塞尚那樣更多的幾何形狀。布拉克在畢加索的工作室看到《阿維戎少女》後受到啟發，創作了這個大型女性裸體畫像。《大型裸體畫》（Large Nude）與通常藝術家對女性的描繪風格完全不同。就算不使用清晰的線條，布拉克已經可以從幾何形狀中形成了女性裸體，並用顏色來創造出體積、線條、質量和重量的感覺。他的裸體似乎斜躺在床單或毛巾上。他使用了有限的顏色調配，主要是用棕色和灰色，與早期採用鮮豔顏色的景觀形成鮮明對比。這幅大型裸體繪畫標誌著他與畢加索一起進入立體主義的新階段。當然，這個形像在當時對許多觀眾來說顯得非常震撼。一位女權主義作家將裸體乳房形容為 "水壺"，並將其整體描述為一堆 "氣球"。有人將它稱為 "怪異"。一位曾在「加威略畫廊」（Galerie Kahnweiler）的展覽上看過這幅畫的評論家寫道：「可以聽到恐怖的哭聲！」，但同樣是評論家的查爾斯·莫里斯（Charles W. Morris 1901-1979）也對這種新表現技巧有了一些了解，並表明示那些指責它是醜陋或怪物的人祇是做出 "輕率判斷"。法國有影響力的藝術

評論家**路易斯·沃克塞勒斯**（Louis Vauxcelles 1870-1943）稱布拉克的作品為 "大膽"。對他如何將所有事物簡化為 "幾何圖形" 和 "立方體" 的描述最終創造了新術語 "立體主義"（馬蒂斯的 "野獸派" 一詞也是他所創）。布拉克和畢加索都成為立體主義的先驅者，他們一起將藝術世界帶入了一個新的方向。

在長達75年的職業生涯中，畢卡索在抽象主義、表現主義和原始主義等各種運動中發揮了作用，然後在立體主義中找到了自己的位置。雖然藝術意念的啟發有時是一觸即發的事情，而且少不免會受到互相的影響，甚且形成共同流派。但每位藝術家都有自己與別不同的一段發展過程，這意味著發展方向有時會不謀而合，異途同歸，有時也會因人而異，南轅北轍。所以藝術的整體發展不會是一個線性單向的過程。

抽象藝術因為它涉及的是思考和領悟，與技藝承傳沒有關係。藝術家會各自找到自己的發展方向，邁向不同的領域。1916年，歐戰開始漫延至全世界，也正好是畢卡索的《阿維戎少女》在巴黎發表的那一年，**雨果·巴爾**（Hugo Ball 1886-1927）、**艾米·翰寧斯**（Emmy Hennings 1885 – 1948）、**卓斯坦·查南拉**（Tristan Tzara 1896-1963）等流亡蘇黎世的德國和東歐的藝術家聚集起來，在當地一間名為「伏爾泰酒館」（Cabaret Voltaire）的消遣場所成立了一個文藝活動社團，他們通過討論藝術話題和文藝演出等方式來表達對戰爭的厭惡，以及對催生戰爭的社會價值觀作出反思。1916年7月14日，在這個組織的第一次公開集會上，巴爾公開宣讀了「達達主義宣言」（Dada Manifesto），主要是聲討舊社會制度和價值觀所帶來戰爭的災害。

＂藝術需要一個行動＂

卓斯坦·查南拉 - 達達的七項宣言和指引

＂Art needs an operation＂

— Tristan Tzara, Seven Dada Manifestos and Lampisteries

同年10月6日，這個組織正式取名為〝達達〞。兩年後，查拉撰寫了另外一份也同樣受到重視的達達主義宣言。一本名為《伏爾泰酒館》的期刊是這一運動前期的主要成果。不久，巴爾離開了歐洲，而查拉則開始大肆宣揚達達主義的觀點。他給法國和意大利的藝術家和作家們寫信，激烈的抨擊他們的作品。很快，查拉便成為達達主義的領袖以及名副其實的戰略統帥。蘇黎世達達主義者們出版了一本名為《達達》的期刊，1917年7月創刊，在蘇黎世出版了5期之後在巴黎出版了最後兩

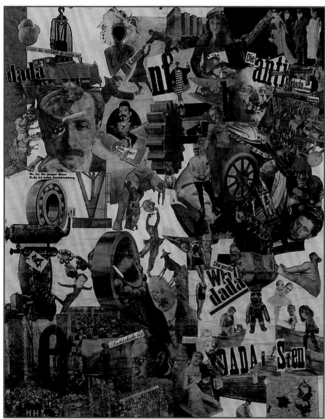

漢娜·霍莎《廚刀切割-通過德國威瑪啤酒肚皮文化的達達》（Hannah Höch - Cut with the Kitchen Knife- Dada through the Beer-Belly of the Weimar Republic 1919-collage of pasted papers - National gale-rie, Staatliche Museen zu Berlin）

期。1918年，第一次世界大戰結束，旅居蘇黎世的達達主義者們大多返回自己的國家，其中有一些人開始在其他城市宣揚達達主義思想。

一戰結束後的德國和巴黎，攝影的開創性實踐開始出現。儘管攝影被廣泛用作記錄現實的工具，但受到達達的即興實踐和「超現實主義」（Surrealism）者進入無意識、夢幻和想象的領域所啟發，藝術家們開始使用相機和沖印技術來創作與攝影的原本用途完全脫節的圖像。這些視覺效果通常以「概念主義」（Conceptualism）的強大基礎來挑戰觀眾的感知能力，目的是喚起他們不尋常的情緒和飄渺無常的感覺。某些情情況下，藝術家通過在背景中呈現一些大眾熟悉的圖像，以突顯作者的意圖，引領觀眾以新角度去體會作品所要表達的意念。這種做法從歐洲傳播到美國，成為當今藝術世界仍然普遍存在的一種攝影表現手法。

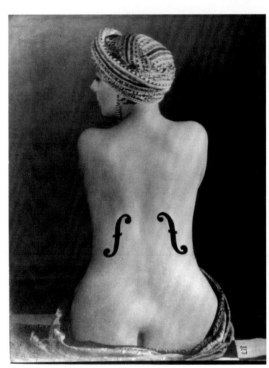

曼雷的達達作品《安格爾的小提琴》（Man Ray - Le Violon d'Ingres 1924）

儘管達達主義在很大範圍內得到了傳播，但它終究是一個很不穩定的文藝思潮。到1924年，達達主義基本被新生的「超現實主義」所吞併，達達主義藝術家們也紛紛投奔其他流派，包括「社會現實主義」（Social Realism）。第二次世界大戰前期，歐洲的許多達達主義者再度流亡美國，有一些則死於納粹集中營之中，原因是希特勒不喜歡有頹廢色彩的藝術。二戰之後，許

多新的文學和藝術流派紛紛誕生，達達主義的影響更加式微。1967年，在巴黎曾舉辦了一場大規模的達達主義追憶活動。蘇黎世的伏爾泰酒館在達達主義運動殞滅後曾一度陷入沉寂，直到2002年，一群自稱〝新達達主義者〞的藝術家重新在此開始他們的活動。然而兩個月後，這群人也逐漸消失。而伏爾泰酒店館也被改建成一座博物館，以紀念達達主義運動的歷史。

總體上來說，達達主義並不是一個成熟的文藝流派，祇是一種過渡狀態的文藝思潮，其藝術理念不具任何建設性，而是建立在毀滅舊秩序的的基礎之上。因此

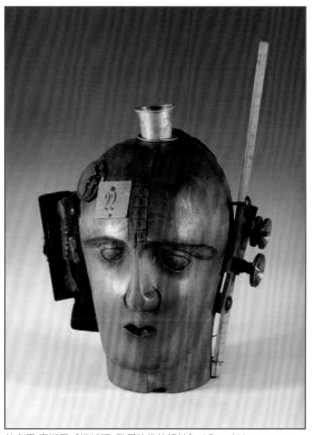

拉烏爾·豪斯曼《機械頭-我們時代的精神》（Raoul Hausmann - Mechanical Head -The Spirit of Our Age 1920）

達達主義作為一場文藝運動持續的時間並不長，但正因為它激進的破舊立新觀念，波及範圍卻很廣。20世紀大量的現代及後現代流派得以催生並長足發展，相信沒有達達主義者的努力，是難以實現的。

「超現實主義」是從達達運動中發展而來的，起初活動中心在巴黎。從20世紀20年代開始，這一運動蔓延全球，最終影響到許多國家的視覺藝術、文學、電影、音樂、政治思想和實踐以及哲學和社會學理論。

超現實主義的藝術家用攝影般的精確圖像來描繪令人不安、不合邏輯的場景，從日常物體中創造出奇形怪狀的生物，並開發了容許無意識表達的繪畫技巧。它的目的是〝將夢想與現實之間的矛盾解決為絕對的現實-超現實〞。超現實主義作品具有令人驚訝、意想不到和無限制性的元素；然而，許多超現實主義藝術家和作家都把自己的作品視為一種哲學運動的前衛表現，猶如一件無堅不攻的〝神器〞。他們的領袖**安德烈·布雷頓**（André Breton 1896-1966）在他1924年的《超現實主義宣言》(Manifeste du surréalisme)中明確表示：超現實主義是一項革命運動。**布雷頓**除了是作家和詩人，還是一名活躍的反法西斯主義者。

馬克斯·恩斯特 《大象賽義德》（Max Ernst -Surrealist - The Elephant Celebes）

超現實主義者試圖引導無意識作為解開想像力的手段。他們不屑於理性主義和現實主義，尤其是文學方面，並受到精神分析學的影響，相信理性思維壓抑了想像力、形成禁忌。他們也受到馬克思的影響，希望心靈有能力揭示日常生活中的矛盾並推動革命。在強調個人想像力的同時，他們不期然地處於浪漫主義的氣氛中。但與他們的哲學家前輩不同，他們相信超現實的精神啟示在日常生活中到處存在。超現實主義者那種挖掘無意識心靈的衝動，以及對神話和原始主義的狂熱，牽引出許多後繼而來的運動。他們塑造的風格，對今天的藝術發展仍然具有一定的影響力。

　　布雷頓也提出，藝術家通過進入他們無意識的思想來繞過理性判斷。在實踐中，這些技巧被稱為"自動化"或"自動寫作"，這使得他們在創作時可以隨心所欲，放棄有意識的思想。正如布雷頓所強調，這是一種純粹的心理自動機能。

　　弗洛伊德（Sigmund Freud 1856 - 1939）對超現實主義者的影響深遠，特別是他的著作《夢的解讀》（德語：Die Traumdeutung 1899）。 弗洛伊德將夢想和無意識的重要性合理化，成為人類情感和慾望的有效啟示；他把內心世界的複雜性與及被壓抑的情慾和暴力揭露，為超現實主義提供了理論基礎。

　　最易辨識的超現實主義元素就是它們作品中的意象，但它也是最難以分類和定義的，因為每位藝術家都依靠自己的夢想或無意識思維來產生意象，成為在作品中反復出現的圖象。在其基本原理上，圖像是奇怪、令人困惑的，甚至不可思議；因為它的用意是讓觀眾擺脫舒適的遐思，從潛意識中引發出超乎自然想像。然而，自然事物也是他們經常採用的圖像元素：**馬克斯·恩斯特**（Max Ernst 1891 - 1976）迷上了鳥類，

並且以一種異形化的鳥類形象作為主要角色；**薩爾瓦多·達利**（Salvador Dalí 1904 - 1989）的作品經常包括螞蟻或雞蛋，而**祖安·米羅**（Joan Miró 1893-1983年）則強烈依賴模糊的生物形象。

馬克斯·恩斯特 《火焰天使》（Max Ernst -Surrealist -The Fireside Angel 1937）

「超現實主義具有破壞性，但它祇會破壞它認為會限制我們視野的枷鎖。」

- 薩爾瓦多達利-
"Surrealism is destructive,
but it destroys only what it considers to be
shackles limiting our vision."

- Salvador Dalí -

米羅《小丑嘉年華》（Joan Miro Carnival of Harlequin 1924-25）

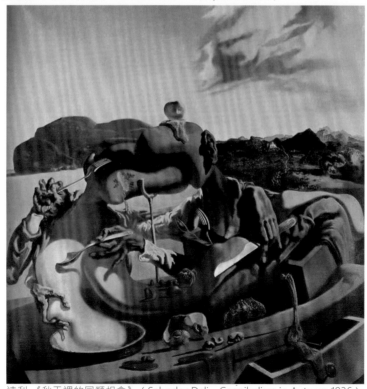

達利《秋天裡的同類相食》（Salvador Dali - Cannibalism in Autumn 1936）

有評論家認為超現實主義在繪畫與雕塑的表現遠不如在文學和電影中來得傑出，因為超現實主義的重點不在「超」而在「現實」，正如魔幻寫實小說的「魔幻」祇是外表，重要的是到底運用魔幻寫出了多少「真實」。

"雖然夢是一個非常奇怪的現象，也是一個莫名其妙的謎團，但更難以解釋的是，我們頭腦對生命中某些事物和現象產生的神秘感。"

- 喬治·基里科 -

"Although the dream is a very strange phenomenon and an inexplicable mystery, far more inexplicable is the mystery and aspect our minds confer on certain objects and aspects of life."

- Giorgio de Chirico -

形而上畫派

基里科《形而上學的內部與哲學家的頭》（Interno Metafisico con- esta di Filosofo 1926）

意大利超現實主義大師**喬治·基里科**（Giorgio de Chirico 1888 - 1978）是形而上畫派（Scuola Metafisica）藝術運動的始創人之一。他生於希臘東部的沃洛斯（Volos），由西西里裔的父親和熱那亞裔的母親養育成人。最初在雅典工藝學院和德國慕尼黑美術學院學習。在德國時，受到布雷頓的象徵主義和尼采的唯心主義影響，這些哲學思想為他日後創立形而上學畫派

打下了基礎。23歲時他來到巴黎，在此與超現實主義的藝術家接觸頻密。四年後返回意大利，不久應徵入伍。1917年歐戰中，他因精神病在醫院結識了「未來主義」（Futurism）畫家**卡羅爾·卡拉**（Carlo Carra 1881 – 1966)，結為摯友，並在後來的日子中共同發起成立「形而上畫派」（Metaphysics）。

未來派卡羅爾·卡拉 《物體節奏》（Carlo Carrà-Rhythms of Objects 1911 - Pinacoteca di Brera）

基里科按他自己創建的藝術語言和手法作畫，將石膏像、手套、兒童玩具、體育用品等無生命物體作為人類社會的象徵；運用多視點、非傳統式的構圖，夢魘般的投影與及不確定的色調，構成一種單純

而現實中根本不存在的畫面，造成神秘陰森的不祥氣氛，畫中強調內在情緒與抒情，引發人們的幻覺。

　　1960年代美國紐約興起了一種非寫實的「極簡主義」（Minimalism）。又被稱為「ＡＢＣ藝術」或「Minimal Art」。這個運動的理念在於降低藝術家自身的情感表現，朝單純、邏輯、選擇性的方向發展，達至現代藝術中簡化傾向的顛峰。這種簡化論調首見於馬列維奇（Kazimir Malevich）1913年的一幅白底黑方塊構圖作品（參看第33頁圖片）。此藝術風格乃集結了俄羅斯的「至上主義」（Suprematism）和荷蘭的「新造形主義」（Neo-plasticism）元素，作為對「抽象表現主義」

弗蘭克·斯特拉的極簡主義作品《鬣狗腳墊》（Frank Stella - Hyena Stomp 1962 Tate © ARS, NY and DACS, London 2018）

托尼·史密斯的極簡主義雕塑 《順風車》（Tony Smith - Free-ride sculpture）

的反動而走向極端，以事物自身最原始的形式展示於觀眾面前，意圖消彌作者藉著作品題材施加於觀眾意識的壓迫感，將作品以文本或符號形式出現時的暴力感極少化，並且開放作品自身在意念上的想像空間，讓觀者自主參與對作品的建構，最終成為作品（在不特定限制下）的創作參與者。雖然「至上主義」的基礎來自歐洲，但是寵大的外形、不標示的主題、與及 "藝術作品應為客觀事實" 的概念卻是純美國式的。他們設想了三種處理藝術結構問題的方向：使它普普，使它極簡，使它去物質化。

19世紀最大的貢獻是將現代藝術從客觀性引導到主觀性，讓觀眾欣賞到這些既感性又內省的作品，而不是完全為了捕捉我們周遭生活的有形事物。後印象主義的倡導者啟發出觀眾對藝術家內心世界的感觸能力，鋪平了由抽象藝術運動發展出來的未來道路，演變到20世紀的立體主義、觀念藝術和超現實主義等新意念。這些藝術風格被稱為現代藝術發展的巔峰。

「表現主義」（法語：Expressionnisme）是一個強大的綜合藝術運動，好幾個現代藝術流派，包括「藍騎士」(The Blue Rider)、「橋社」（The Bridge）等很快就被稱為表現主義，而且和其他主要運動，例如未來主義、漩渦主義、立體主義、超現實主義、達達.. 等互相重疊。儘管法國和荷蘭的後印象主義可以說與它有一些相似之處，但我們現在一般

所說的「表現主義」是指起源於德國20世紀初的那個現代藝術運動。當時許多德國先鋒派藝術家創作了很多具前瞻性的精彩現代作品，它們的創作形式很快在整個歐洲流行起來。「表現主義」這個詞首先被使用是在1901年法國畫家**埃爾韋**（Julien-Auguste Hervé）為了表明自己的繪畫有別於印象派而使用此詞。此後德國畫家也在章法、技巧、線條、色彩等諸多方面進行了大膽的創新，在互相影響之下，逐漸形成了這個派別。後來表現主義也發展到音樂、電影、建築、詩歌、小說、戲劇等領域。

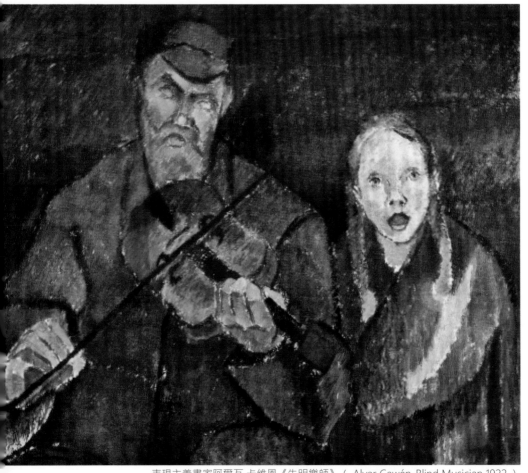

表現主義畫家阿爾瓦·卡維恩《失明樂師》（Alvar Cawén-Blind Musician 1922.）

表現主義側重於藝術家個人的內省和情感舒發，有時是一段心路歷程的表達。它的核心在於將人們的情感體驗轉化為物質現實，這意味著放縱的色彩、視角的扭曲和無約束的構圖，這些都會是激發起純粹情感的元素。如果我們今天聽說這種繪畫手法未免過於激進的話，那麼我們會在觀賞中收斂一下興奮的情緒。但這在當時的魏瑪共和國（前德國）來說是一種全新的概念，甚至在納粹時期被全面禁制，被當權者標籤為"退化藝術"，因為希特勒祇推崇歌頌英雄偉業的作品；表現主義甚至被視為一種挑釁，很多藝術家因此受到迫害或自我放逐。

表現主義畫家奧古斯特·馬克《穿綠外套的女士》（Lady in a Green Jacket 1913）

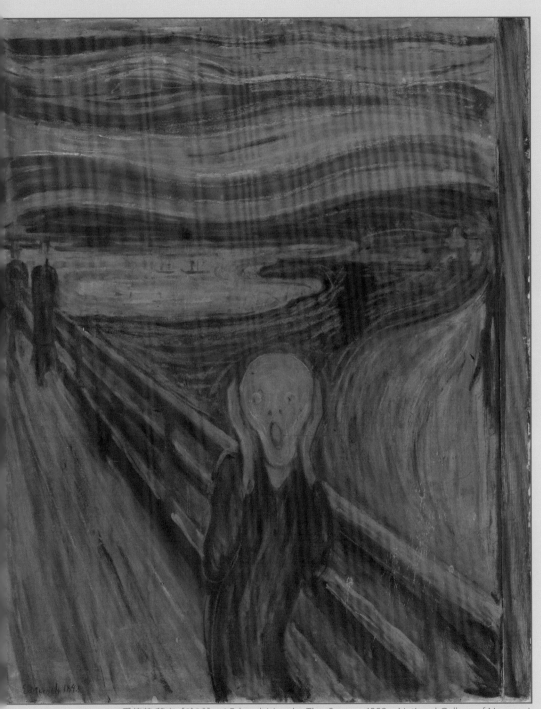

愛德華‧蒙克《吶喊》（Edvard_Munch -The_Scream 1893 - National Gallery of Norway）

《吶喊》

(The Scream 1893)

愛德華·蒙克

(Edvard Munch 1863-1944)

在他的藝術生涯中，蒙克專注於以扭曲和情緒化的形象來表達死亡、痛苦和焦慮。所有主題和風格都採用表現主義手法。在這幅蒙克最著名的繪畫中，他描繪了個人與社會之間的鬥爭。在一次黃昏的漫步途中，他眺望了奧斯陸橋上的背景時，捕捉到《吶喊》的靈感。

蒙克回憶說：「當時天空變得血紅，我停下腳步，靠在欄柵上驚恐地顫抖，然後聽到浩瀚的大自然在吶喊。」

儘管蒙克沒有在他的作品中描繪當時觀察到的實際場景，但是《吶喊》的表現形式喚起了激動的情緒，並且對這個現實世界表示出普遍的焦慮。畫家對場景的情緒反應和表現手法，成為表現主義藝術家的詮釋基礎。正如這幅作品中異化人物所代表的主題，持續存在於整個20世紀不同的藝術作品中，將表現主義藝術演化為現代生活的核心特徵之一。

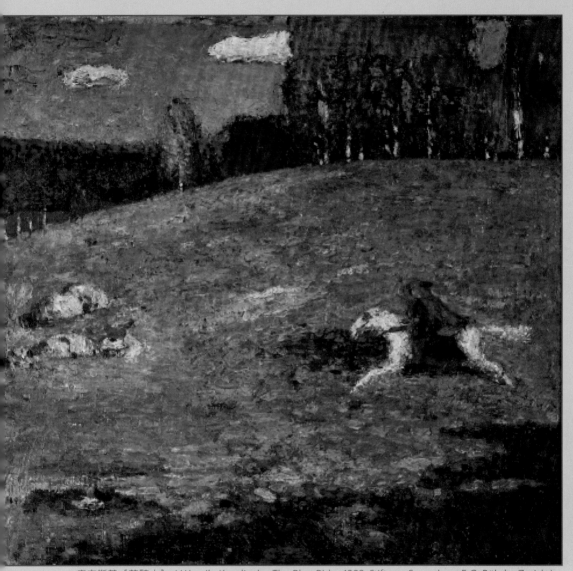

康定斯基《藍騎士》(Wassily Kandinsky-The Blue Rider 1903-Stiftung Sammlung E.G. Bührle, Zurich)

《藍騎士》
(Der Blaue Reiter - The Blue Rider 1903)

瓦西里·康定斯基
(Wassily Kandinsky 1866-1944)

這個突破性的畫作看似是一個簡單的構圖 － 一位孤獨的騎手在郊野中馳騁 － 但它代表了康定斯基正在發展的繪畫語言中的一個決定性時刻。在這個畫面中，陽光斑駁、綠草如茵的山坡表現出對光明和黑暗、運動和靜止的強烈對比，這是整個作品的主題所在。

康定斯基的畫作構成了後印象主義與新興的表現主義運動之間的聯繫，成為慕尼黑前衛藝術家表達能力的象徵。這是1911年啟動集體表現主義運動的關鍵性作品。

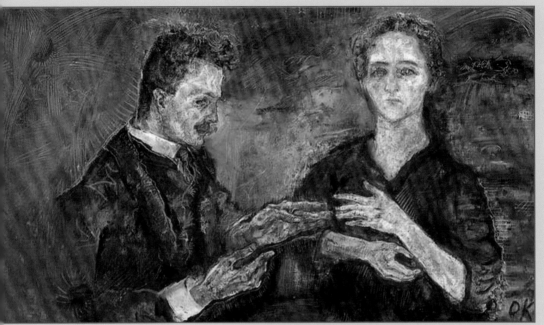

奧斯卡·科科施卡 《漢斯蒂雅芝伉儷》Oskar Kokoschka - Hans Tietze and Erica Tietze-Conrat 1909 - MoMA)

《漢斯蒂雅芝伉儷》

(Hans Tietze and Erica Tietze-Conrat 1901)

奧斯卡· 科科施卡

(Oskar Kokoschka 1886 - 1980)

奧地利藝術史學家**漢斯·蒂雅芝** （Hans Tietze 1880-1954) 夫婦委託科科施卡繪製的這幅肖像，成為他們藝術收藏品之一。正如畫家曾經描述的那樣：「色彩豐富的背景和人物的僵硬姿態，對比出這對夫婦充滿緊張的封閉性格。」就像科科施卡的許多肖像畫一樣，他專注於對主角人物的心理刻劃而不是他們的外表。在這幅作品中，用夫婦緊張的雙手作為焦點，表現出他們的內心焦慮。這種情感表現手法是表現主義風格的特徵。旋轉的筆觸和抽象的顏色圍繞著人物和覆蓋著背景，這種狂熱和缺乏深度的空間渲染，是科科施卡作品的特點。

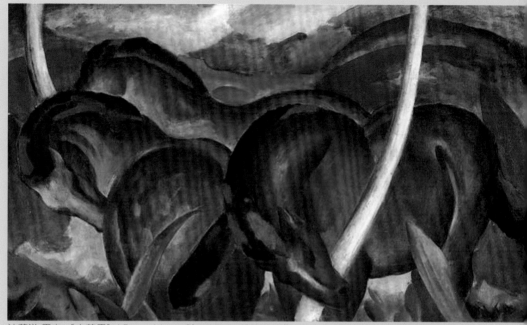

法蘭滋·馬克 《大藍馬》(Franz Marc- Blue Horse 1911 - Walker Art Center, Minneapolis)

《大藍馬》
(Large Blue Horses 1911)

法蘭滋·馬克
(Franz Marc 1880 - 1916)

　　法蘭滋·馬克是「藍騎士」的關鍵成員，並以其動物象徵主義而聞名。這幅畫作屬於一系列以馬為主題的作品，他視其為靈性浴火重新的象徵。鬱鬱蔥蔥的色彩，破碎的空間和幾何形式展現出立體主義和羅伯特·德勞內奧費主義 (Orphism) 對他的影響力。　　然而，馬克對源於物質世界的奇妙主題仍舊重視；比如這幅繪畫中的藍色馬匹，對他的表現主義實踐來說是獨一無二的。對於馬克來說，遠離現實描繪代表了對精神、情感和真實的轉向。和許多表現主義者一樣，顏色是馬克繪畫的象徵性而非描述性元素。他利用調色板的情感品質傳達了他心靈上對藍色野獸的看法。

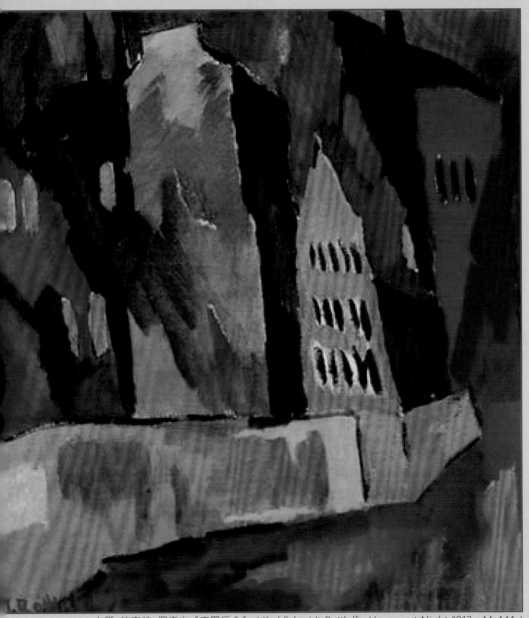

卡爾· 施密特·羅樂夫《夜間房舍》（Karl Schmidt-Rottluff - Houses at Night 1912 - MoMA）

《夜間房舍》
(Houses at Night 1912)

卡爾·施密特 - 羅樂夫
(Karl Schmidt-Rottluff 1884 - 1976)

　　在德累斯頓（Dresden）與其他波希米亞藝術家集體共同創立了「橋社」（ Die Brücke ）之後，施密特-羅樂夫搬到了正在蓬勃發展的城市柏林，在那裡他畫了這個抽象的城市街景。這些建築物以奇怪的角度在空曠詭異的街道上相互交錯，顯示出現代都市的異化形象。儘管施密特-羅樂夫是以油彩筆觸繪畫，但木版印刷對這幅畫的影響是顯而易見的；抽象的極簡主義形式與許多畫家的版畫作品相似。畫中以極度鮮豔的色彩添加到原始粗糙的題材上，讓場景充滿了焦慮和疏離的感覺。不安的情緒是表現主義對現代化社會描繪的基本要素。鋸齒狀的動向和明亮的酸性色調強調了畫家個人對街景的前衛性解讀。

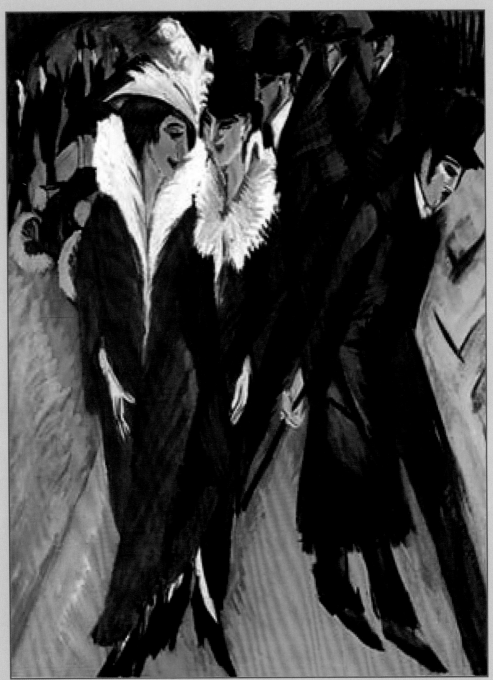

恩斯特· 路德維·基什內爾《夜間房舍》（Ernst Ludwig Kirchner -Street, Berlin 1913 - MoMA）

《街道‧柏林》
(Street, Berlin 1913)

恩斯特‧路德維‧基什內爾
(Ernst Ludwig Kirchner 1880 - 1938)

　　基什內爾以他的柏林街頭風景而聞名；這幅別具一格的繪畫可能是他在（如果不是全部的話）這個類別中最知名的一件作品。他的鋸齒狀、棱角分明的筆觸，尖銳的色彩和細長的形狀都在畫布上充斥著街頭景色的氣氛，並為它這個年代創造出非常叛逆的東西，體現了「橋社」（ Die Brücke ）成員一直尋求的典型風格。作為該組織的創始成員之一，基什內爾著手建立一種新的繪畫秩序，一種明顯放棄印象主義傾向和否定準確刻劃形象的寫真形式。在《街道‧柏林》裡，基什內爾創造了一個令人驚嘆的異化城市街頭巡禮，他不考慮形式上的實際描述，將那些歪七扭八的狹窄人物比喻為草地坪上的葉子。另一個現代街頭的特徵是，基什內爾選擇將兩名妓女（可以通過她們的羽毛帽子識別）作為該畫的焦點。

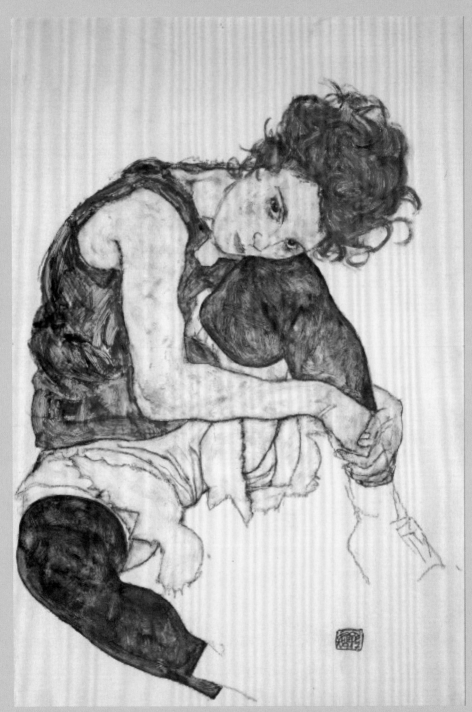

艾岡·席勒《蹺腳女子》（Sitting Woman with Legs Drawn Up 1917- National Gallery, Prague）

《蹺腳女子》
(Street, Berlin 1913)

艾岡·席勒
(Ernst Ludwig Kirchner 1880 - 1938)

　　席勒是奧地利表現主義的中心人物之一，他的作風令人不安，而且表現的經常是怪誕的性開放意識。在畫裡，席勒把他的妻子伊迪絲打扮成衣衫不整的形象，她的身體扭曲成一個不自然的姿勢。她以大膽而激烈的表情自信地面對觀眾，直接與女性被動的傳統美學標準相抵觸。儘管在他的一生的經歷中經常毫不掩飾地惹起爭議，但席勒以其精湛的繪畫技巧和運用細膩的線條，喚起人們對現代奧地利社會的頹廢和放蕩現的注意。席勒的線條和色彩的情感品質牢牢地將他置於表現主義運動的主流中。他忠實地依照自己的意念去演繹人物形象，並而不是根據他們在外面世界顯現的那個形象。

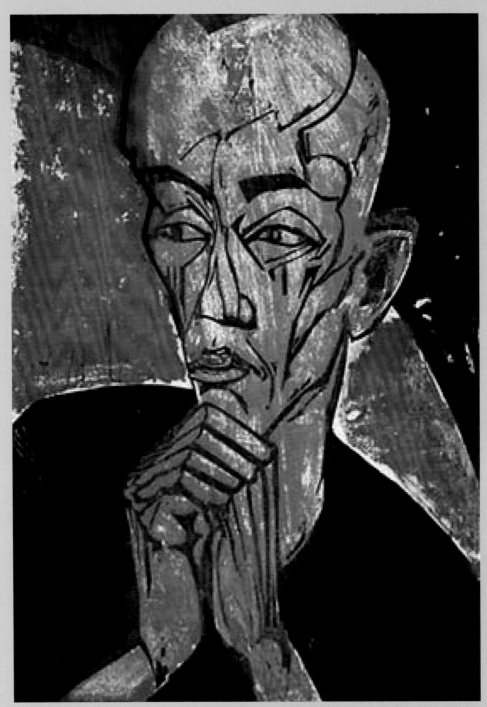

埃里克·赫克爾《男子肖像 - 木版畫》（ Portrait of a Man 1919 - Woodcut - MoMA ）

《男子肖像》
(Portrait of a Man 1919)

埃里克·赫克爾
(Erich Heckel 1883 - 1970)

作為「橋社」(Die Brücke) 的創始成員之一，赫克爾廣泛使用木版印刷技術進行實驗。木版印刷是許多表現主義者喜愛的創作媒介，他們受到這種板畫粗獷的情感風格、嚴謹的審美態度、以及其德國傳統技術的吸引。雖然赫克爾的許多作品都是裸體和城市生活場景的描繪，但在他這張陰沉的自畫像中，表現的卻是一個更加內省的主題。這個人物瘦削的臉、扭曲的下巴、散渙的眼神似乎心煩意亂地向遠方凝視，突顯了個人的精神、心理和身體的疲憊。赫克爾的創作意念不是一幅自然的自畫像，而是要表現他那個時代的精神面貌和社會普遍瀰漫著的厭倦情緒。

基什內爾替赫克爾給繪畫的肖像《畫架前的赫克爾》(Erich Heckel at the easel by Kirchner)

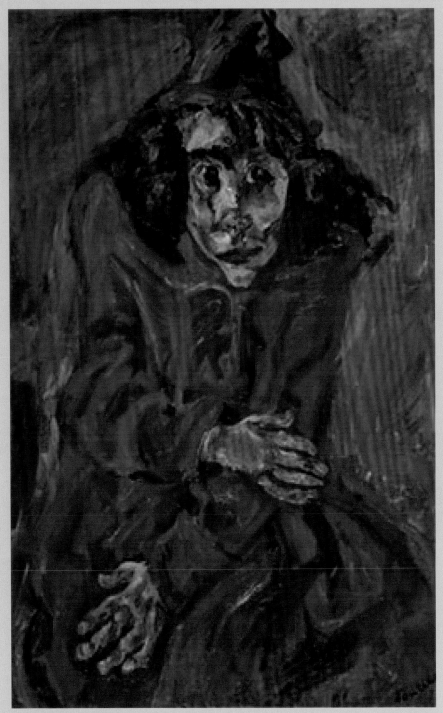

哈伊姆·蘇蒂納《瘋婦》（Mad Woman 1920 - Museum of Western Art, Tokyo）

《瘋婦》
(Mad Woman 1920)

哈伊姆·蘇蒂納
(Chaim Soutine 1893 - 1943)

蘇蒂納的《瘋婦》有兩個已知的版本，每個使用不同的模特兒；毫無疑問，這是是兩人中最誨暗的一個。它的粗暴筆觸和扭曲的線條傳達了一種幾乎令人緊張不安的情緒。但無否認，主題是具有豐富的性格表現。蘇蒂納邀請觀眾以密切的眼光觀察主題，凝視她的眼睛，研究她不對稱的臉型和體態。這幅畫在許多方面都體現了表現主義風格的精髓；失智的女人明顯地在發抖、身軀捲曲、被推拉搖晃，為觀眾提供了這位保姆受到內心折磨的情景。或多或少，它重新定義了肖像畫的風格。簡單地說，通過以近距離將這位神秘的（也許是危險的）女人的描繪，蘇蒂納把自己定位為一個同情者，但也是一個大膽的幻想者。

從上面介紹的作品中我們可以看到，表現主義者在某程度上是受到包括梵高和高更在內的後印象派風格所影響，但他們的繪畫態度比前輩更具活力。在他們的作品中，主題與藝術家的思想直接相關，而不是借助客觀環境的觀察記錄。為了表達自我，畫家使用大膽的色彩、強烈的輪廓，更隨意地把對象的尺度和比例扭曲來突顯自己的觀點。主要目標是傳達一個信息，甚至是對抗資產階級社會醜陋面的一種表態和鬥爭；在作品中表現出異化的形象、焦慮的情緒和社會分裂的事實，這些都是藝術家正在面對的問題。他們利用情感作為擺脫物質約束的工具，並且經常採用原始風格，創造出對觀眾極大的感染力。

2.4 從波普到偶發藝術

1952年，一群自稱「獨立小組」（ Independent Group） 的倫敦藝術家開始定期聚會，討論大眾文化在美術創作和科學技術中所佔位置等話題。成員包括**愛德華·包洛奇** （ Edouardo Paolozzi 1920 - 2004）， **理查德·漢密爾頓** (Richard Hamilton 1922-2011)，建築師**艾莉森**(Alison 1928- 1993) 和**彼得·史密森** （ Peter Smithson 1923- 2003)夫婦，以及 **勞倫斯·阿洛維** （ Lawrence Alloway 1926- 1990 ）和 **雷納·班納姆** （ Peter Reyner Banham 1922-1928 ）等。20世紀50年代初的英國仍然未擺脫戰後的緊縮局面，民眾對美國流行文化的態度充滿矛盾。雖然大多數對商業性質的文化活動持懷疑態度，但對豐富的世界流行文化似乎充滿熱情，因為從中可以憧憬到它給予社會未來繁榮的承諾。「獨立小組」的成員討論的對像包括西方電影、科幻小說、漫畫、廣告牌、汽車設計和搖滾樂。術語 "波普" 的起源有幾個可能性：第一次使用該詞是「獨立小組」的成員在通訊中以 "Pop" 作為 "流行文化" （ Popular Culture ）的簡稱。這些年

青的英國藝術家對流行形象的熱愛比紐約的安迪懷荷還要來得早。第一個波普作品顯示 "Pop" 這個字的是包洛奇1947年的拼貼《我曾是一個有錢人的玩物》（I was a Rich Man's Plaything 1947），貼圖包含了一個女郎、可口可樂標誌、櫻桃派、二戰轟炸機和一隻持槍男人的手，槍嘴在蓬鬆的白雲中爆出 "POP！" 的字樣。

愛德華·包洛奇爵士《我曾是一個有錢人的玩物》（Sir Eduardo Paolozzi -I was a Rich Man's Plaything- © The estate of Eduardo Paolozzi）

同時在大西洋對岸的紐約，**安迪·懷荷**（Andy Warhol 1928-1987）、**利希滕斯坦**（Roy Lichtenstein 1923-1997）、**羅森奎斯特**（James Rosenquist 1933-2017）和**奧登堡**（Claes Oldenburg 1929-）等前衛藝術家活躍起來，他們的作品吸引了廣泛的注意，而且實際上是國際現象的一個部分。隨著抽象表現主義的流行，波普重新引入了可辨識的圖像，造成現代主義發展的重大轉向。

波普的主題大部分來自大眾媒體和流行文化，與道德、神話和經典的傳統 "高級藝術" 主題南轅北轍，風格相去甚遠。波普藝術家為日常生活中的平凡事物增添氣色，尋求將流行文化提升到美術水平。也許由於與

巴尼特紐曼 《亞當》(Barnette Newman - Adam - 1951-2-
© ARS, NY and DACS,London 2018)

萊茵哈特 《抽象 1944》(Ad Reinhardt 'Abstraction' 1944 -
Museum of Art, Philadelphia.)

商業圖像的結合，波普
藝術已成為現代藝術中
最受到大眾認受的風格
之一。

　另一方面，極
簡主義與觀念藝術
（Conceptual　Art）家藉
由將物象簡約化至現象
學狀態(極簡主義)，或簡
約化至一個觀念(觀念藝
術)，意圖為藝術的探討
重新訂定方向。它的特
質是要去除藝術家本身
的「真蹟」，轉而借助
非個人的技巧（通常
使用工業原料與印刷
技術）由藝術家指揮
工人去完成創作，試
圖拭掉所有內容圖形
的痕跡、不協調的組
合、或任何生物的形
象，改以具大幾何圖
形補捉觀賞者的注意
力。極簡主義者認為

行動繪畫過於強調個性、無實體性；因此主張一件藝術品不應涉及自身以外的任何事物，以此為由嘗試去除作品中任何視覺效果以外的聯想。他們應採用硬邊、簡單的線條而不用筆觸塗繪的方法來強調二維空間感，致使觀者對作品產生直接而純屬視覺性的觀感。從抽象表現主義分支「色域繪畫」（ Colour Field Painting ）畫家如**紐曼**（ Barnett Newman 1905-1970 ）、**萊茵哈特**（Ad Reinhardt 1913-1967）的冷淡而平靜的作品中可以找到靈感 （左頁圖片）。

有人可能會爭議說，抽象表現主義者在靈魂中發掘創傷，而波普藝術家則在媒體世界中尋找同樣的傷痕。但也許應該更確切地說，波普藝術家是第一個認識到，要進入任何事物的真實層面都必須透過特定的媒介，那管它是靈魂、自然世界、還是建築環境。波普藝術家認為所有東西都是相互關聯的，因此試圖在他們的藝術作品中使這些關係變得更加簡單明確。

雖然波普藝術涵蓋了各形各色、姿態截然不同的作品，但其中大部分內容在某種程度上都是被情感所渲染的對象。與之前「姿勢抽象」（ Gestural Abstract) 的 "熱" 表現形式恰恰相反，波普藝術通常是一種 "冷" 處理的表現手法。這是否意味著對這個世界全盤接受還是因震驚而

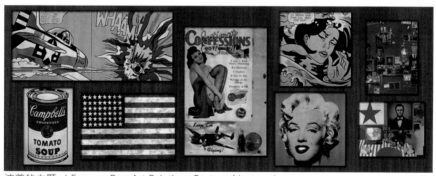

波普的主題 （ Famous Pop Art Paintings Featured Image ）

冷漠對之，一直是很多討論的話題。

　　大多數波普藝術家開始都是從事商業美術設計工作：安迪·懷荷是一位非常成功的插畫家和平面設計師；羅森奎斯特以廣告牌畫家的身份開始了他的職業生涯。他們在商業美術界的背景和認知，提供他們把流行文化以無縫交替形式融合到藝術領域的技巧。

詹姆斯·羅森奎斯特 《當選總統的來源》（James Rosenquist - Source for President Elect 1960–61. Collage and mixed media, with adventitious mark - Private Collection.）

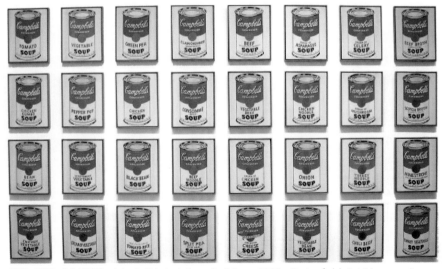

安迪·懷荷 《金寶湯》（Andy Warhol-Campbell Soup 1962 - Springfield-Art-Museum.）

　　到了50年代中期，在紐約市工作的藝術家面臨著現代藝術的一個關鍵時刻：追隨抽象表現主義者和現代主義學派所倡導的嚴格形式主義者開始分道揚鑣，衍生出很多不同的流派運動。當時，**賈斯珀·鍾斯**（Jasper Johns 1930- ）已經在使用抽象形式來打亂波普的慣例。這些抽像作品的題材包括了司空見慣的事物 - 標誌、旗幟、手印、字母和

賈斯珀·鍾斯 (Jasper Johns)

數字等。與此同時，**勞森伯格**（ Robert Rauschenberg 1925-2008 ）的 "結合"（Combines）將所看中的物體和圖像與油畫顏料等傳統材料結合在一起。同樣，**卡普羅**（Allan Kaprow 1927-2006 ）的 "偶發"（Happenings）在藝術事件中邀請觀賞者親身參與創作；而**瑪切安那斯**（ George Maciunas 1931-1978 ）的 "激浪"

勞森伯格的 "結合" 作品《收藏品》（ Robert Rauschenberg - Collection 1954 ）

（Fluxus）運動選擇將來自周遭的日常事物融入他們的藝術。這些藝術家後來組合成名為「新達達」（Neo-Dada）的運動。

馬塞爾·杜尚的新達達作品《盒子行李箱》（Marcel Duchamp - La Boîte-en-valise 1935-1941 - © 2014 image numérique-MoMA）

卡普羅1961年的 "偶發"行為藝術《場地》 （Allan Kaprow.- Happening - Yard. 1961.- Martha Jackson Gallery- New York.）

這些在新達達主義發展步伐下出現的藝術家，雖然在個人風格上彼此差異很大，但在選擇流行文化作為他們作品的主題時都保持一致性。波普藝術運動在美國興起後不久，它的變體也在歐洲大陸發展起來。包洛奇和漢密爾頓的拼貼作品表達了歐洲人對美國流行文化所持的懷疑態度和複雜情緒。有英國「普普藝術之父」之稱的漢密爾頓合併了資源來自各種大眾媒體的圖像，這些材料都經過仔細選擇，將各種不同元素揉合成戰後消費文化的一個連貫性調查報告。

漢密爾頓《到底甚麼令到今天的家居如此別出？》（Richard Hamilton - Just what is it that makes today's homes so different？1992 - Tate London © The Estate of Richard Hamilton）

　　對於漢密爾頓來說，波普藝術不僅僅是一個運動，而且是一種生活方式。這意味著生活完全沉浸在流行文化當中：電影、電視、雜誌和音樂。由於他與滾石和披頭士樂隊關係密切（為他們設計唱片專輯封面），他成功地彌合了高級藝術和消費文化之間的差距，為安迪·懷荷的創作鋪平了道路。

激浪藝術 《剪割》（Cut Piece）
小野洋子（Yoko Ono 1933-）

《切割》將藝術家本人置於觀眾的憐憫之下：小野洋子邀請觀眾一片片地把她的衣服剪下；她在舞台上目無表情，完全靜止。藝術家和觀眾之間的互動是非常親密的，因為觀眾完全侵佔了藝術家的個人空間。這意味着切斷了自我和他人之間的界限，控制權掌握在持有剪刀的觀眾手中，而且每次執行時剪出的部分結果都會改變。

在與**約翰連儂**（John Lennon）結合之前，小野洋子是偶發藝術的主將和前鋒，也是行為藝術的先驅。從她禪宗到達達一系列的背景

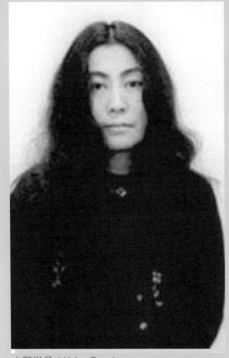

小野洋子（Yoko Ono）

資料中，可以看到她在一些藝術運動中的表現是的最具前瞻性和最勇敢的。她前所未有的激進主義作風，拒絕了藝術品必須成為實物的觀念。她的許多作品都說明了這一點。例如在1963年的《雲朵》（Cloud Piece）中，她指示觀眾想像在花園裡挖一個洞，然後把雲朵放進去。小野面臨最大的挑戰是堅持作為一個藝術家而不僅僅是一個搖滾巨星的妻子。

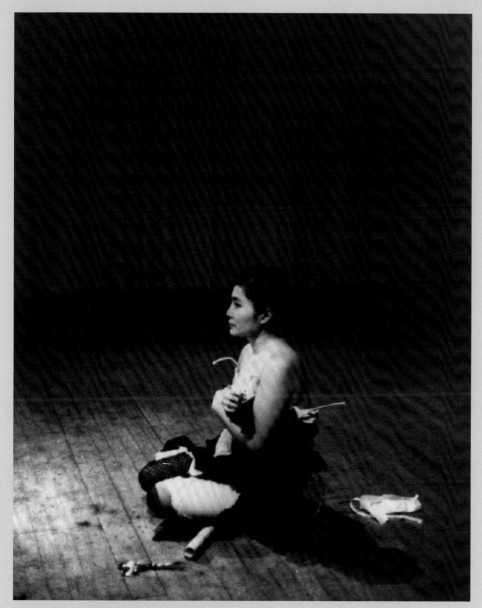

小野洋子正在進行中的激浪藝術《剪割》(Yoko Ono - Cut Piece - presented at the Sogetsu Art Center Tokyo 1964)

　　戰後一代藝術家有一個共同點，就是非常關切「建構」和「破壞」之間的微妙關係。他們以各種實驗去探索這個問題；對物質主義的迂腐予以徹底反省，以各種隱喻來揭露西方社會對破壞性消費的迷戀。1960年代初，**阿爾曼**（Arman 1928-2005）開始創作他的《憤怒》（Rages）系列，成為「解構」(Destruction)的典型作品。

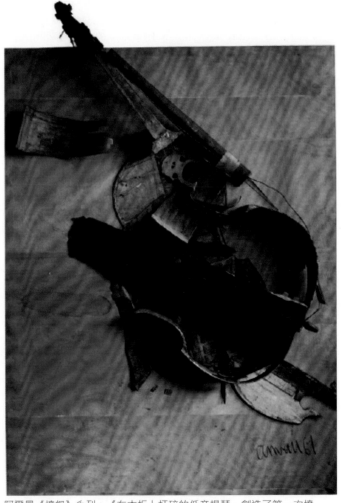

阿爾曼《憤怒》系列：《在木板上打碎的低音提琴，創造了第一次憤怒》(NBC RAGE - Broken bass fiddle on a wood panel -the first rage created Photo: ©David Reynolds)

阿爾曼《憤怒》系列：《蕭邦的滑鐵盧》（Arman - Chopin's Waterloo 1962 - Centre Pom-pidou-Paris）

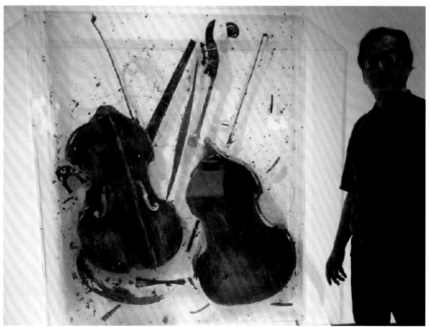

阿爾曼《憤怒》系列：《無題》－藏於有機玻璃箱內燒燬了的低音提琴（Arman-Burned Upright Bass in a Plexiglass Box 1970- Jean Ferrero Colletion - Nice）

「新現實主義」（ Nouveau Réalisme ）中破壞是一種常見的創造模式。一些藝術家摧毀或破壞了物體，將其部分轉化為新的組合　女畫家**妮基‧桑法勒（** Niki de Saint Phalle 1930-2002 **）** 首次受到全球矚目是她顛覆了繪畫傳統的槍械射擊繪畫。後來作品演變成輕鬆、異想天開、色彩斑斕的大型動物、怪物和女性形象的雕塑。

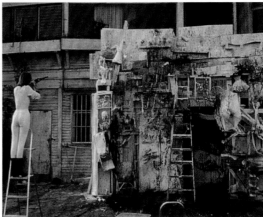

桑法勒在射擊 （Niki in shooting ）

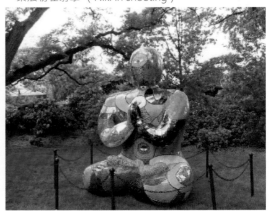

桑法勒《射擊》(Niki de Saint Phalle - Tir 1961)　　桑法勒的雕塑《彿》 （ Niki- Budda- Sculpture ）

"我很幸運能夠遇到藝術，因為在心理層面上我祇能成為一名恐怖分子。相反，我使用步槍是因為一個很好的理由- 藝術。"

- 妮基·桑法勒 -

"I was lucky to encounter art, because I had, on a psychological level, all it takes to become a terrorist. Instead of that I used the rifle for a good cause—that of art."

- Niki de Saint Phalle -

妮基·桑法勒（Niki de Saint Phalle）

凱薩·巴達奇尼（César Baldaccini 1921-1998 ）通常被稱為 César，是一位著名的法國雕塑家。凱薩憑藉"壓縮"（Les Compressions）- 用水壓機把汽車、廢金屬或垃圾壓縮成立方體、"膨脹"（Les Expansions）- 發泡膠雕塑、"人體印記"（Les Empreintes humaines）- 以人類肢體（例如姆指）作為雕塑藍本、"鐵器和虛構動物"（Les Fers et les animaux imaginaires ）- 電焊雕塑的創作表現而走在新現實主義運動的前沿。

凱薩《膨脹 35號 粉紅》César - Expansion n°35 rose 1971,

凱薩《膨脹 14號》César-Expansion n°14 1970

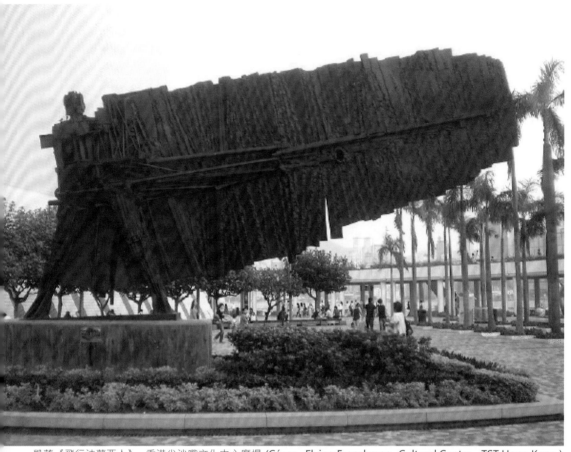

凱薩《飛行法蘭西人》- 香港尖沙嘴文化中心廣場 (César - Flying Frenchman- Cultural Centre - TST Hong Kong)

凱薩與大姆指 (César'sThumb)

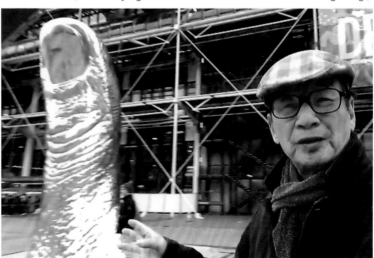

凱薩《金姆指》(César - Gold Thumb - Centre George Pompidou Paris 2017)

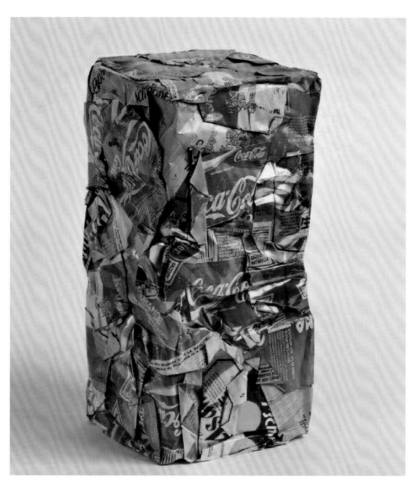

凱薩 《壓縮 -可樂》(César - Compression Coca - 1986)

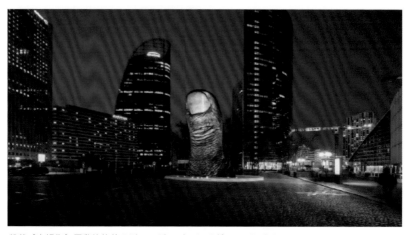

凱薩《金姆指》巴黎拉德芳 (César - Thumb - La Défence - Paris)

賓恩·伏蒂耶（Ben Vautier 1935- ）暱稱 Ben，是法國尼斯派的藝術家。他創作了一系列的畫作隨即用斧頭把它們摧毀，破壞變成創作。被摧毀的作品見證了創作的行動，表達出某種廢墟美學，顯示了我們與時間的關係。破壞包含了詩意的宣洩，既是粗暴的發洩，也是美妙的解脫。

　　藝術的發展腳步一直沒有停下來。1960年代初藝術領域出現的一

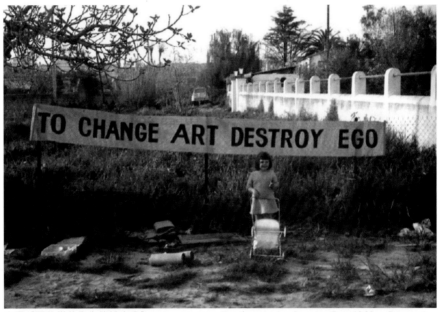

賓恩《要改變藝術先摧毀自我》（Ben Vautier -To Change Art Destroy Ego 1968 - Banner）

系列的觀念革命，尚盧·高達 （Jean-Luc Godard ）在歐洲領導「新浪潮」（ New Wave）電影發展，改變了電影語言的慣性結構；鮑勃·迪倫（Bob Dylan）和披頭士樂隊（ The Beatles ） 啟發出流行音樂的不同意識；在紐約，安迪·懷荷 （Andy Warhol） 主導波普運動，將社會美學價值觀引導到流行文化領域。與此同時，由激浪、偶發等前衛流派衍生出

來的行為藝術也開始受到注目。

　　「行為藝術」（Performance Art）指的是在特定時間和地點，由個人或群體行為構成的一門藝術。行為藝術的前身是「人體藝術」（body Art）和「偶發」（Happening）；開始時的形式是以人體表達為主，主要是以藝術家的身體作為媒介，配合行為作為一種藝術的表達方式。行為藝術除了必須包含以下四項基本元素外，不受任何其他限制：時間、地點、藝術家的行為、以及與觀眾的互動。這個藝術模式不同於繪畫、雕塑等僅由單個事物所構成。理論上來說，行為藝術可以包含一些相對更為主流的活動，比如雜耍、噴火、體操、雜技以及戲劇、舞蹈、音樂等，但這些一般都歸類為表演藝術。行為藝術通常僅指視覺藝術範疇中的前衛派「觀念藝術」（Conceptual Art）有關的一種。

　　現代意義上的行為藝術，最初是在1960年代根據藝術家維托·阿肯

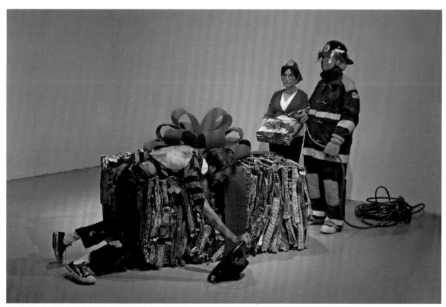

布萊恩·扎尼斯尼克的行為藝術表演《兒時．我抓住了正在流失的一瞬間》（Bryan Zanisnik, performance of When I Was a Child I Caught a Fleeting Glimpse, 2009）

錫（Vito Acconci）、赫爾曼·尼特西（Hermann Nitsch）、約瑟夫·博伊斯（Joseph Beuys）和艾倫·卡普洛（Allan Kaprow）等人的作品（包括偶發、視頻、裝置等藝術）來定義的。上述藝術家創造了 "事件"（Happening）這一概念。西方文化理論家一般認為，行為藝術活動可追溯到20世紀初，比如達達主義也有類似的活動。然而，早在文藝復興時期，已有藝術家進行公眾表演，這可以說是現代行為藝術的先驅。行為藝術並非僅在歐美出現，亞洲、拉丁美洲、第三世界、以及土著部落中都可找到行為藝術家。藝術學者**露絲李·哥德堡**（Roselee Goldberg 1974 - ）在其作品《行為藝術：從未來派到現在》（Performance Art: From Futurism to the Present- Thames & Hudson 出版日期：2011/11/01）中指出：「行為藝術一直是直接對大眾呼籲的方式，通過行為模式使觀眾感到憾動，從而重新審視他們原有的藝術觀念及自己與文化之間的聯繫。」

在物質文明發達的國家，民眾對各色各樣的媒體產生極大興趣，尤其在1980年代，起源於他們對投入藝術世界的慾望。這種所謂 "投入" 包括參加獨立的藝術社團活動，以及觀賞藝術家們設計出的種種令人驚異（通常是非正統）的表演。行為藝術作品既可以單人也可以群體完成，也可以包含由表演者自創或觀眾協作完成的燈光、音效及視覺效果；表演地點可以是美術館、畫廊、或其他替代場所 - 劇院、咖啡館、酒吧、街角等等。與戲劇不同的是，在行為藝術表演中，表演者就是藝術家本人，偶爾會有一些類似演員的角色；表演形式罕有是傳統的劇情結構或敘述形式的，既可以是一系列密集的手勢，也可以是大尺度的視覺戲劇；既可以是自發的即興表演，也可以是經過數月排練的演出；持續時間從幾分鐘到數小時不等，場次不限，有否劇本不論。

行為藝術相較於傳統繪畫、雕塑等更注重藝術行為的結果，它強

調藝術家表演行為過程中所獲致的意義。作為行為藝術家，大多堅信個人藝術創作的絕對自由。其次，行為藝術家把傳統藝術從高不可攀的精英文化殿堂融合到市井普羅大眾的層面，做成精英藝術在民眾心目中〝不外如是〞的平淡心態。尤其在一些行為藝術作品中，還邀請一般觀眾參與其事，這就更消除了藝術家與觀眾之間的心理距離，增強了觀者對藝術創造行為的認同感。同時，行為藝術強調的是行為過程，這在客觀上已經把藝術從注重〝結果〞的單一視野，拓展到充分認識和重視〝過程〞的領域，有助於人們完整地認識人類藝術行為的整體性。

說到這裡，你可能已開始思考到一些更有意義的問題：到底行為藝術是否打破了〝藝術〞與〝非藝術〞的分野？或者跨越了〝藝術〞與〝生活〞的傳統界限？現在再讓我們仔細地理解一下行為藝術的本質，這可能有助於找出答案。首先要知道，行為藝術本身也包含了不同的流派：人體藝術（ Body Art ）、激浪藝術（Fluxus）、動作詩（Action Poetry）以及互動媒體（Intermedia）等。有些藝術家-比如「維也納藝術行動者」（Viennese Actionists）和「新達達主義者」（Neo-Dadaists）更傾向於使用諸如〝現場藝術〞（Live Art）、〝動作藝術〞（Action Art）、〝介入〞（Intervention）或〝操縱〞（Manoeuvre）等術語來描述他們的活動，這意味著行為藝術的共同本質是概括性的。行為藝術的地域性也是非常明顯，舉個例子：中國形式的行為藝術，它是中國藝術現代化進程中從西方搬過來的一種藝術形式。從1985年至1989年的新潮美術時期它就已經出現。這一時期**宋永平**、**宋永紅**兄弟的《一個場景的體驗》、**丁乙**等人的《街頭布雕》等具有行為展現傾向的藝術活動，普遍採用包紮或自虐的方式。這與80年代年輕藝術家企圖通過反文明、反藝術的手段來求得精神自由的價值取向有關，透露出對「文革」帶來的精神壓

中國行為藝術《藝術家摧毀藝術》（Chinese Performing Art -An_
artist smashing a sculpture - Jakob Montrasio from Saarbrücken-
Germany -)

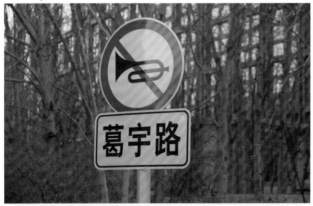
葛宇路的《葛宇路》作品編号32580

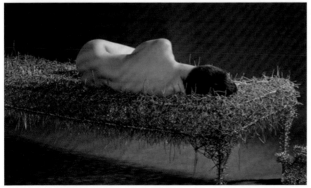
中國女行為藝術家 "裸睡" 鐵絲床36天

抑的反抗，表達了藝術家尋求思想解放的時代願望。

2013年，中央美術學院碩士研究生**葛宇路**利用自己的名字，在位於北京市朝陽區的百子灣南一路懸掛了《葛宇路》的路牌作為一種藝術設計，期望引發名字與個人關係的思考。但此後 "葛宇路" 的名稱逐漸被谷歌地圖、百度地圖等網絡定位服務商認可為路名，引發了對地名管理部門是否失職的爭議。

塞爾維亞的**瑪莉娜·阿布拉莫維奇**（Marina Abramovic 1946 - ）出生於南

斯拉夫貝爾格勒，是位行為藝術家。自1970年代開始一直活躍至今。她從事行為藝術四十年，被人稱為「行為藝術之祖母」，現任巴德學院講師。瑪莉娜的表演探討著藝術家與觀眾間的微妙關係、身體的極限與想像的各種可能性。

瑪莉娜創作了一系列名為《節奏》的行為藝術作品，其中《節奏-零》（Rhythm 0）是1974年在義大利拿坡里展演的作品。年僅23歲的少女，創作出一個由信賴、脆弱與連結創造而成的藝術。

瑪麗娜•阿布拉莫維奇. (Marina Abramovic)

表演現場是一個密閉空間，她站立在中間，而桌上有76個物件，根據人的意志代表了〝取悅〞與〝折磨〞。當中有：一杯水、一件外套、一隻鞋、一朵玫瑰…，但也有刀子、刀片、鐵鎚，及一把槍加一顆子彈。旁邊的說明書這樣寫著：「我是一件物品。你可以在我身上使用桌上的任何東西，我承擔所有責任。時間是6小時。」表演剛開始很平和，人們客氣地給她一杯水喝，或是一朵玫瑰。但很快地，有個男士拿了剪刀把她的衣服剪破，然後他們拿起有刺的玫瑰，刺進她的腹部。有人拿起刀片，割了她頸部的血，並喝下去。她平淡地說：「當場沒有人強暴我，因為那是一個公開的展覽會場，而他們的妻子就在現場。」最後，有人拿著手槍裝上子彈，對著瑪莉娜的太陽穴，有人上前阻止，他們開始糾纏起來。時間截止時，瑪莉娜赤裸著上身，帶著累累傷痕，雙目含淚，她緩緩走向觀眾，用目光對他們進行無聲的控訴。面對藝

術家那憤怒悲傷的眼神，現場觀眾反而恐懼起來，紛紛後退然後開始四散逃跑避開，他們無法面對她，身為一個普通人的她。

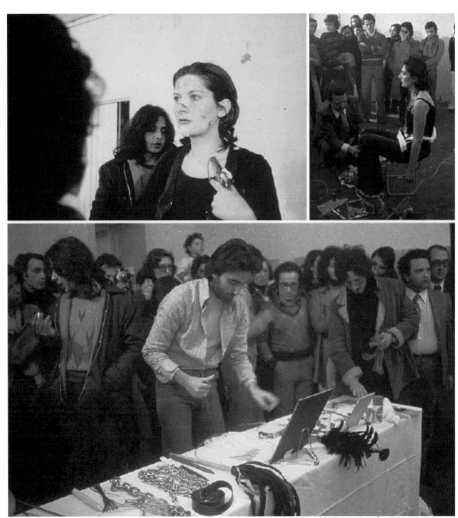

瑪麗娜·阿布拉莫維奇《節奏-零》(Abramovici-Performance Art - Rhythm 0 1974-Napoli)

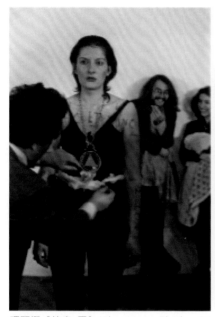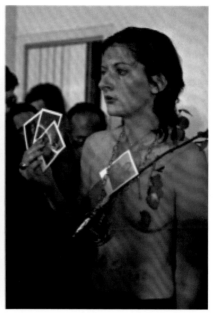

瑪麗娜《節奏-零》(Abramovic- Rhythm 0)

　　這場表演令到輿論譁然，人們或批評人性的惡劣，或嘲笑瑪莉娜對藝術的付出卻換來凌虐。但瑪莉娜祇以此解釋她所認為的藝術行為：「人們總是害怕簡單的東西，我們害怕痛苦、我們害怕折磨，我們也害怕死亡。所以我做的事是向觀眾展現這一類的畏懼，利用觀眾的能量，將我的身體推到極限，然後在恐懼中解放了我自己。」

　　明明擺放在面前的有玫瑰、蜂蜜等美好事物，那為甚麼那些觀眾卻徧要選擇殘暴的物品去傷害她？人類自認與禽獸有別，是因為我們有理智和道德，但我們在這作品中看到的卻是人類黑暗殘暴、毫無理性的一面。我們每個人都很會在言論上搶佔道德的制高點，會自然地對受害者產生同情，對醜惡和罪行厭惡和排斥。然而當你被賦予施加暴力的權力時，便不期然地置身暴行群體中。一個行為藝術的實驗，再一次揭示了我們潛意識中存在着暴虐傾向的事實。

MoMA的傳奇盛會

2010年5月31日下午5時，紐約「現代藝術博物館」（ Museum of Morden Art - MoMA），長髮紅裙的瑪麗娜·阿布拉莫維奇從一把木椅上緩緩起身，宣告又一部劃時代行為藝術作品的誕生。從2010年3月14日開始，她已經在這把木椅上足足坐了兩個半月，共計736小時零30分鐘，接受了1500多名陌生人的對視挑戰，創造了 MoMA 創館70多年來最轟動的藝術盛事。這是64歲的「行為藝術之祖母」阿布拉莫維奇在舉辦個人回顧展《藝術家在場》（The Artist Is Present）的壓軸戲。瑪麗娜在博物館中庭放置了一張木桌和兩把木椅，從早上博物館開門起，每天7個小時，每周6天，必定出現在其中一把木椅上。一襲拖地長裙，一頭烏黑長髮，與對面椅子上的參觀眾相對無言。在漫長的736個小時中，她接受了1500多名觀眾的對視挑戰，其中有男有女、有老有嫩；有人哭、有人笑、有人坐立不安，有人靜若處子，有人祇能堅持幾分鐘，有人卻可瞪她一整天。而她，始終正襟危坐，巍然不動。大牌明星比約克、莎朗史東、Lady Gaga 等都慕名而來，排隊成為瑪麗娜的對視者。總共有50多萬人前往觀看她的這場對角戲。有人同時建立了一個名為「瑪麗娜·阿布拉莫維奇令我落淚」的網站，現場直播這場行為藝術表演，每日點擊量達80萬次。《紐約時報》稱「與阿布拉莫維奇對視」為 "紐約這個春天最時髦的事件。" 阿布拉莫維奇被認為是20世紀最偉大的行為藝術家之一，四十年來她驚世駭俗的表演，屢屢成為藝術界的傳奇。

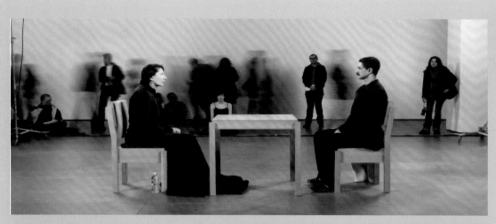

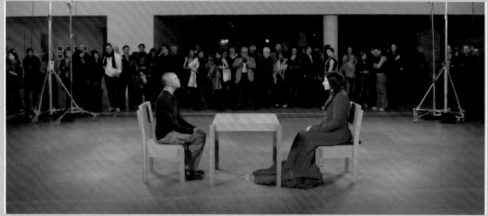

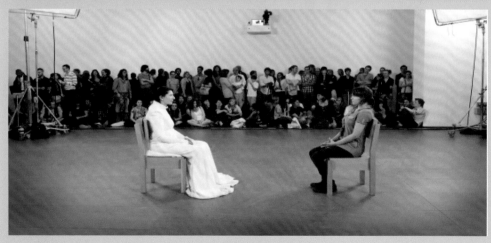

克萊因 - 沒有維度的藍色

「藍色沒有維度，超越維度；而其他顏色，它們不但有，而且都是前置的心理空間。所有的顏色都會帶來很多具體的聯想，而藍色最多祇可以提醒我們海洋和天空，這在自然世界的具體可見性中是最為抽象的」- 克萊因。

作為回應，克萊因在他的《切爾西酒店宣言1961》（Chelsea Hotel Manifesto 1961）中引用並闡明了這句話：「因此，未來的藝術家將不會在一幅巨大的作品中缺少任何維度概念。」

伊夫·克萊因（Yves Klein）

（本書封面設計採用了克萊因的藍色，謹此致意。）

伊夫·克萊因（Yves Klein 1928-1962）被視為波普藝術最重要的代表人物之一。克萊因1928年4月28日生於法國尼斯，雙親都是畫家。雖然從小就浸淫在藝術的氛圍中，但克萊因少年時的志向卻是航海。除此此外，他還愛好柔道，1952年越洋到日本學藝，在那裡待了一年半，獲得黑帶四段，是當時歐洲水平最高的柔道高手之一。回到法國後他開了一所柔道學校，但在他的基因圖譜中最活躍的還是藝術因子。他在柔道館裡掛滿了自己的畫作，從這些作品中已經可以看出他未來的發展方向：他已經使用了單色繪畫風格。1955年，克萊因畫了《橙色》（Monochrome Orange），希望能夠在巴黎的「新現實沙龍」（Salon des Realites Nouvelles）中展出，但遭到拒絕。沙龍評委的拒絕理由是：「這幅作品…如果閣下能接受至少添上一點點…祇要一點點別的顏色，我們也說不定會同意展出。但光是一種顏色是不可能的事，Non! Ce n'est pas possible!」兩年之後，克萊因終於在意大利米蘭首次展出了他的《藍色系列》。這次他獲得了意想不到的肯定：有"意大利的卡夫卡"之稱的劇作家迪諾·布扎蒂（Dino Buzzati）為他大事吹捧，在報紙上撰文歌頌；而已經躋身大師級的馮塔那（Lucio Fontana）收購了他的畫，更讓他聲名大噪，享譽國際。此後，克萊因的藍色獲得了一個專用名詞：「國際克萊因藍」（International Klein blue·）簡稱"IKB"。

克萊因藍

克萊因的《IKB藍 45號》Yves Klein-IKB 45 1960 -private collection

顏料的配方擁有權掌握在自己手裡。隨後克萊因回到巴黎，在聖日耳曼區（Quartier Saint- Germain-des-Prés）美術街（Rue des Beaux- Arts）3號的「艾莉斯祈爾畫廊」（Galerie Iris Clert）繼續展出他的《藍

色系列》。開幕那天，他在現場升起了1001個藍色氣球，並將這個行動命名為《空中雕塑》。之後IKB以及行為藝術就成為他短暫的藝術生涯中讓世人側目的標誌。他也是「人體藝術」（Body Art）的首創者，曾經找了三位女性協作者，裸露躺在畫布上滾動，稱它為「人體測量學」（Anthropométries）的繪畫方式。

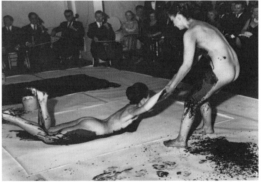

克萊因的《人體測量學》(Yves Klein- Anthropometry of the Blue 1960 © Yves Klein (ARS) / ADAGP)

他曾將一幅剛完成但是尚未乾透的畫罩在車頂上，以一百公里的時速沿著法國七號國道往南疾駛，讓速度所產生的風、雨和太陽在表面上留下痕跡，最後被折騰過的畫被他命名為《宇宙起源》

（Cosmogonies）。他還曾從二樓凌空跳下，稱"墜入虛空"。他以火作畫，還跟杜尚一樣，將各種名畫藝術品用來惡作劇，當然採用的方式是將其"藍色化"。

克萊因相信，祇有最單純的色彩才能喚起最強烈的心靈感受。一些藝術家使用各式各樣的色彩以求激發出藝術的生命力，而克萊因寧願回歸單純。藍色本身象徵著天空和海洋，象徵著沒有界限，又因為克萊因藍的純淨，以至很難找到可以搭配的色彩同時進入視野，因此，它的衝擊力格外強烈。這種藍被譽為一種理想之藍、絕對之藍，其明淨空曠往往使人迷失其中。克萊因曾說：「表達這種感覺，不用解釋，也無需語言，完全是心靈的感知。我相信，這就是引導我畫單色畫的感覺。」

克萊因的 《大型人體測量學》（Klein - Big Blue Anthropometry in gallery 1960）

可惜天妒英才，1962年6月6日，克萊因心臟病突發去世。在他去世前的半個月，美國抽像畫派藝術家弗朗茲·克林因 （Franz Kline）逝世，米羅搞錯了名字，誤以為去世的是克萊因，為此還給他夫人發了一封電唁，誰也不會料到竟是一語成籤！

2007年，為紀念國際克萊因藍IKB誕生50週年，時尚界紛紛推出一系列IKB產品，從服飾到皮箱，甚至汽車，掀起一場IKB風暴！

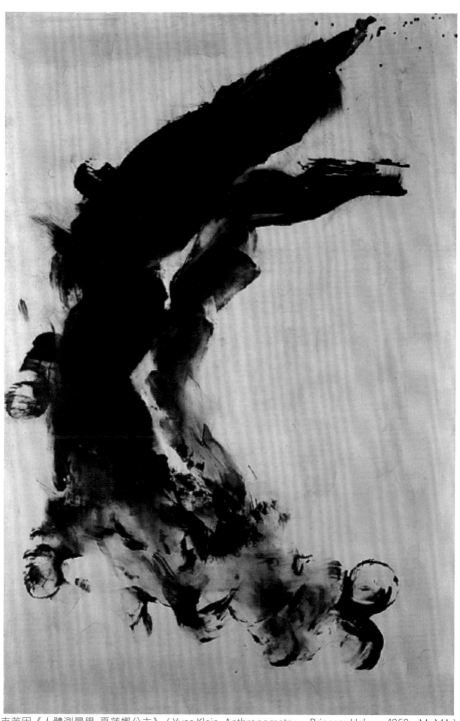

克萊因《人體測量學-夏蓮娜公主》（Yves Klein, Anthropometry - Princess Helena, 1960 - MoMA）

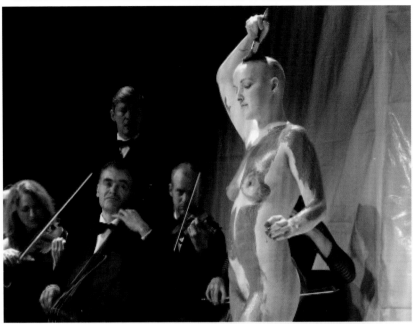

克萊因《人體測量學》（Klein - IKB Anthropometry）

克萊因《人像-阿爾曼》（Yves Klein, Portrait relief Arman-1962 Philadelphia Muse um of Art.）

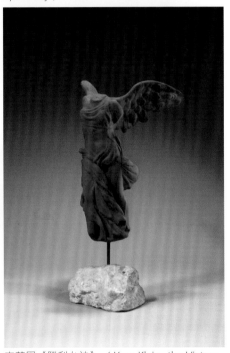

克萊因《勝利女神》（Yves Klein -the Victory of Samothrace, 1962, private collection）

總結

　　20世紀初社會經歷了翻天覆地的改變，歐戰結束後人民剛從戰爭的頹垣敗瓦中喘息過來，普遍對過去的社會制度和道德標準開始懷疑。知識份子更作出了深刻的反思，企圖從過去的錯誤中找到人類命運的新契機。這些知識份子來自不同的社會背景，儘管出發點相同，但方向各異；不同的邏輯思維，不同的價值取向自然會產生不同的結論，形成意識形態的差異，互相抵制和排斥在所難免，衝突因此再起，重蹈覆轍。

　　但藝術領域不同，它所涉及的基本上是精神和心智的事情，本質上與物質和權力無關，因此，藝術的相容性可以說是絕對的。各個藝術流派之間的利害關係近乎零，我們從來沒有遇到比如達達主義者吶喊要 "消滅立體主義！" 也沒有聽過諸如 "打倒藍騎士！" 之類的口號。抽象藝術在20世紀動盪的環境中仍然得以蓬鬆發展，與此不無關係。

　　當然，抽象藝術也曾受到壓制，但這都是來自外在的政治勢力或宗教權威。所以當有人把抽象藝術運動比喻為 "二次文藝復興" 時，我們不會覺得驚訝。但從14世紀開始到17世紀的巔峰，文藝復興的發展一直是個線性單向的漫長過程，可以用 "循序漸進" 來形容。它針對的是被過去一千年黑暗時代所蒙蔽的社會意識，是提倡復興人文主義精神的啟蒙運動，意義在於撥亂反正，猶如浴火重生。

　　但抽象藝術運動不同，由後印象派這個轉捩點開始，它的發展是前瞻性和立體多元的；藝術家不論是個人或群體、傳統或前衛，以新思維和新形式把現代藝術推動到更廣闊的領域，美學意念提昇到更高層次。包括抽象表現主義、極簡主義、幾何抽象、達達、波普...還有不少我們還來不及提到的藝術流派和藝術家，它們的興起都是在同一個世紀內的事，發展過程，可以用 "百花齊放、百家爭鳴" 來形容。

第三章

抽象藝術的類型

如何分類抽象藝術？

勉強將藝術分門別類對藝術欣賞有時會造成不必要的妨礙，所以必先說明，我們這裡將抽象藝術分類，是根據它們的形式而不是它們的內容，目的是為了在分析和理解一件特定作品時對於對象的性質會有比較明確的識別。 以下是六種基本抽象類型：

- 曲線
- 光彩
- 幾何
- 情感
- 姿態
- 極簡
- 行為
- 裝置

這些類型的個別抽象程度都各有不同，但都關聯到藝術與現實分離的這個意觀念。

3.1 曲線抽象類型

曲線抽象(Curvilinear Abstract) 與**凱爾特藝術** (Celtic Art) 有著密切的關係，「凱爾特人」（ Celt ）是指公元前二千年活躍於西歐一帶具有共同文化、語言和種族聯繫的族群。凱爾特藝術採用了一系列的抽像圖案，包括縷結（有八種基本類型）、交錯和螺旋圖案（包括西西里島旗幟上被稱為 Triskele 或 Triskelion – 裝有鎧甲的三曲腿圖）。這些圖案並非由凱

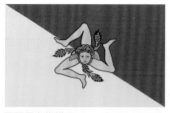
西西里島旗幟 Sicilian Flag

爾特人所創，好幾個世紀以來在許多更早期的文化中已經使用了這些設計：例如，在凱爾特人出現之前大約2000年，位於愛爾蘭東北部的米斯郡（County Meath）新石器時代的**紐格萊奇墓穴**（Newgrange）入口處的螺

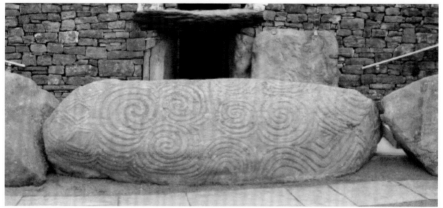
愛爾蘭米斯郡（County Meath）新石器時代的紐格萊奇墓（Newgrange）入口處的螺旋雕刻

旋雕刻。然而，凱爾特人把這些設計註入了新活力，他們的設計師將圖案在應用過程中變得更加複雜和精緻。這些圖案後來在關於宗教的**泥金**

1405年法國蘇瓦鬆的皮紙插圖手抄本《禱告書》.

裝飾手抄本（Illuminated manuscript）中重新成為裝飾元素，更影響了19世紀的「凱爾特復興運動」（Celtic Revival Movement）以及20世紀的「新藝術運動」（Art Nouveau Movement）：特別是在書籍封面、紡織品、壁紙和花布設計中。曲線抽像也是「伊斯蘭藝術」（Islamic Art.）的一個普遍特徵。

伊斯蘭清真寺屋頂的美麗圖案

日本神道教的「大鼓」（Taiko）

三曲腿圖（Triskelion）

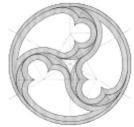

通凱代克 Tonkedeg 的Triskel

曼恩島（Isle of Mann）旗幟

俄羅斯達吉斯坦（Kumukh）的 旗幟

拉坦諾文化（La Tène culture）地區發現的凱爾特金幣（Electrum Rainbow cup）

一個來自不列顛島凱爾特人的銅鏡（Romano Celtic mirror）時間大約公元前50年至公元50年

曲線風格的抽象裝飾主導了巴布亞新幾內亞東南部巴布亞灣（Gulf of Papua）地區的民俗藝術，它的特點是用於形成抽像圖案的彎曲線，

如螺旋線、圓形、漩渦和S形。這些曲線圖形多用於定義人類面部的特徵，直線和直角在抽象和擬人化裝飾中幾乎都不存在。大洋洲最古老的文化源流 – 新石器時代的媚蘭傳統（Neolithic Melanid tradition）– 的典型人臉特徵中，前額、鼻子區域和臉部周邊都由描繪鼻子的連續彎曲線來描繪。收藏在瑞士巴塞爾民間藝術博物館（Museum für Volkskunde Basel）的一幅媚

巴布亞新幾內亞中部斯比克（Sepik）河區一個木製盾牌的圖片

蘭文化木盾的圖片顯示了這種抽象裝飾特徵。

印度中部比莫貝特卡（Bhimbetka）石窟中也發現了曲線抽象圖形的

印度比莫貝特石窟中旳抽象野牛（Curvelinear abstract bison, Bhimbetka，India）

典型例子。莫貝特卡石窟是印度次大陸最早的人類活動證據，確定了南亞石器時代初期的開始時間。其中一些石窟存在着公元前十萬年直立人的生活跡象，而最早的岩畫則可追溯到三萬年前，這些岩畫也是最早的人類舞蹈證據。

　　中國的青銅器藝術，經歷了夏、商、西周和春秋戰國千餘年的發展，形成了獨具特色的青銅文化。奇怪的是，中國青銅器物上的紋飾絕大部分都是曲線抽象圖案，例如獸面紋、夔龍紋等。這些圖案代表的大多是各種自然界中的鳥獸和傳說中的神獸。

西周獸面紋簋

團龍紋簋

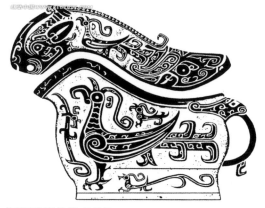

傳統青銅器紋飾-鳳鳥紋

觥

曲線抽象在現代藝術領域中更佔有重要的地位。以**瓦西里·康丁斯基**（Vassily Kandinsky 1866 - 1944）的作品為例，畫面中的曲線抽象構圖已經跳脫任何自然界的現實形象。

瓦西里·康丁斯基（Vassily Kandinsky-Dans Le Gris 1919 - Musée National d'Art Moderne. Centre Georges Pompidou, Paris）

　　上一章提到的「奧費主義」女畫家**索尼亞·德勞內**（Sonia　Delauney）的作品《電棱鏡》（Prismes électriques -1941)的布局主要是圍繞兩個大的重疊圓圈進行聚焦，這些重疊的圓圈由彼此相鄰的弧形以主、次色的曲線構成。畫布的其餘部分被其他幾何形狀的顏色所覆蓋，例如弧形、矩形和橢圓形，它們連接起來就像掛毯一樣縫製在一起。這件作品也體現了索尼·亞·德勞內的現實生活對她藝術創作的影響。 很明顯，她在巴黎聖米歇爾大道（Boulevard St. Michel）上走 過時，看到新安裝的電氣路

燈。索尼婭試圖在她的繪畫中重新展現這些新發明和令人着迷的光線。
在她這幅作品中，我們看到索尼亞如何試圖複製這些人造的亮光，通過
快速草繪的的方式，以半圓形彩色圖案將顏色投射到下方人行道上。 索
尼婭的體驗闡明了法國化學家 **米歇爾·謝弗勒爾** (Michel-Eugène Che-
vreul，1786 - 1889) 的說法：操縱色彩可以在畫布上產生光芒；兩種顏色
的組合可以產生更明亮，或者更暗的效果。

索尼亞·德勞內的作品《電棱鏡》(Prismes électriques -1941)-Musée National d'Art Moderne.
Centre Georges Pompidou, Paris)

3.2 光彩抽象類型：

　　光與彩關聯的抽象藝術（Light / Colour-Related Abstract Art）這種抽象類型在端納和莫奈 的作品中得到體現。它們使用色彩（或光）將對象溶解在顏料的漩渦中，作品內容因此從現實中分離出來。上面我們已經看過兩幅端納的作品，再看看他另一幅以這種表現主義抽像風格完成的例子：水彩作品《佩特沃斯的室內》（Interior at petworth–1837）的內部特徵更明顯地表現出光影和色彩的描寫效果。其他例子包括莫奈二百多幅《睡蓮》的最後一個系列（右頁圖片）。

端納《佩特沃斯的室內》（ J.M.W. Turner - Interior at Petworth 1828 - Tate London ）

莫奈《睡蓮池的雲影》Claude Monet, Reflections of Clouds on the Water-Lily Pond, 1920, 200 × 1276 cm - MoMA New York

保羅·瑟盧塞爾《護身符》(Paule Serusier-The Talisman 1888 Musée d'Orsay Paris)·油畫木板

「納比斯派」

（Les Nabis -"納比斯"即希伯來語中的"先知"）

納比斯派是1890年代由一群法國後印象派的前衛藝術家所組成。成員最初是一群對當代藝術及文學有興趣的朋友，他們大多是1890年代晚期巴黎私立「盧多夫·朱利安藝術學校」(Académie Julian) 的學生。其中一位是後來成為納比斯派領袖的**保羅·塞魯西耶**（Paul Serusier 1864-1927）。1888年夏天，塞魯西耶 在法國西北部一個小鎮阿旺橋（Pont-Aven）居住了一些日子並追隨**保羅·高更**（Paul Gauguin 1848-1903）習畫。在回到巴黎時，他向年輕的伙伴們展示了一幅自己命名為《護身符 – 阿旺橋鎮河畔的小樹林》(The Talisman – The Bois d'Amour à Pont-Aven) 的作品，並告訴這班未來的納比斯派畫家這幅畫將會成為他們的"護身符"。

祇要仔細觀察這度"護身符"，可以正確的分辨出畫中構成景觀的各個元素：左邊頂部的樹叢、橫向的路徑、河岸上的櫸樹排，以及後面的磨坊，每一個都是以單獨的色塊表現出來。根據納比斯派畫家**莫里斯·丹尼斯**（Maurice Denis 1870 - 1943）的說法，當塞魯西耶開始繪畫這幅畫時，高更在旁告訴他：「你怎麼看這些樹呢？它們是黃色的，那麼用黃色來表示好了 ；這個影子很藍，用純淨的群青染上它就是；至於那些紅色的葉子？直接用洋紅吧。」

雖然印象派畫家認為視覺感應應該優先於知識觀的描繪，但他們並沒有完全放棄繪畫的原始概念 – 把觀察到的東西表現出來。然而在這幅畫中，模仿概念已完全被一個對等物 – 色彩 – 所取代。丹尼斯解釋說：「在這個單純的色彩景觀面前，我們都有一種被解放出來的感覺。復制自然的想法對畫家本能帶來制肘，人們希望這幅畫成為純粹藝術的宣言 – 自主與抽象。」

其他與色彩和光有關的抽象典型例子還有 「野獸派」（Fauvist）

亨利·馬蒂斯 (Henri Matisse 1869 – 1954) 的作品：

馬蒂斯1911年的《古斯古斯、藍地毯和玫瑰》（ Les couscous, tapis bleu et rose – Henri Matisse 1911 ）

《藍色裸體 4 號》- 亨利·馬蒂斯1952年作品（ Nu bleu IV – Henri Matisse 1952 ）

　　與馬蒂斯同一時期的德國，一個因受到慕尼黑「新藝術家協會」排斥而組成的藝術家團體「藍騎士」（德語：Der Blaue Reiter，又譯作「青騎士」），在畫壇非常活躍，成員包括俄國出生的**瓦西里·康定斯基**（Wassily Kandinsky 1866－1944）、慕尼黑本土畫家**弗蘭茨·馬爾克**（Franz Marc 1880-1916)、荷蘭畫家**皮特·蒙德里安**（Piet Cornelies Mondrian 1872－1944）等。這個團體於1911年至1913年在慕尼黑舉辦了兩次展覽，以作品來闡釋他們的藝術理論。接着在德國和其他歐洲城市的巡迴展覽中，他們的抽象風格得到大眾的理解和接受，享譽一時。

　　活躍在藍騎士創作氛圍中的藝術家成為了20世紀現代藝術的重要開拓者，他們的作品被歸類為「表現主義」（Expressionnism）。康定斯基的作品與他的同事弗朗茲·馬爾克的《林中野鹿》（Deer in the wood）等的表現手法非常接近。我們看圖比較一下：

馬爾克《林中野鹿》（ Deer in the woods II–1913/14
Staatliche Kunsthalle · Karsruhe）

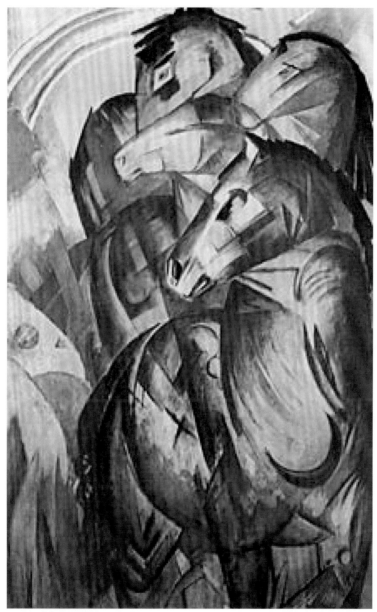

馬爾克《藍馬之塔》（Der Turm der blauen Pferde 1913）- 此畫於1945年失蹤

康定斯基《風景—工廠煙囪》Wassily Kandinsky 1910 Landscape with Factory Chimney - Solomon R. Guggenheim Museum

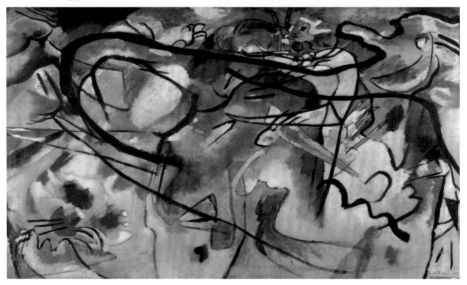

康定斯基 《構圖素描 V》(Composition V - 1911)

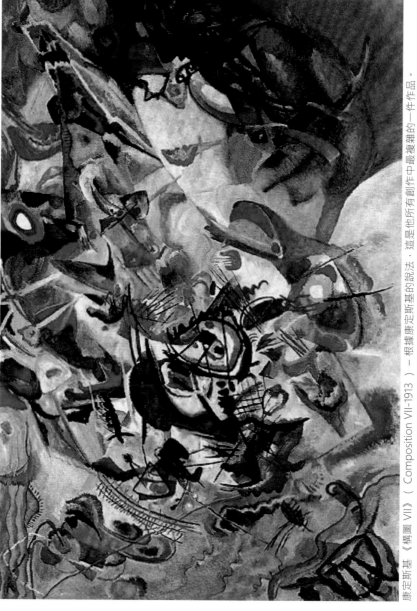

康定斯基《構圖 VII》（ Composition VII-1913 ）－ 根據康定斯基的說法，這是他所有創作中最複雜的一件作品。

　　從藍騎士的表現主義作品中，我們可以深刻地體會到色彩本身已經足以表現畫家的強烈情感，沒有依賴現實形象的必然性。這個意念影響了20世紀大部分的藝術家。

　　另一個同期活躍於德國的藝術組織是1905年成立於「德累斯頓工業大學」（Dresden University of Technology）的「橋社」（Die Brücke -The Bridge），發起者和代表人物有**克爾希納**（Ernst Ludwig Kirchner 1905-1913）、**羅特盧夫**（Karl Schmidt-Rottluff 1905-1913）和 **海克爾**（Erich Heckel 1905-1912）等。這群德工大學建築系的學生從民間和原始藝術中得到啟發，並受到後印象派畫家如梵高、莫奈等人的影響。他們創作時強調畫家個人的想像力和志趣，反對一味模仿自然，不過他們的作品間或帶有象徵主義傾向。橋社的繪畫風格表現在重視使用艷麗、對比強烈的顏色、有意識地簡化形象和避免過多的細節描繪。他們的油畫作品有著版畫的風格，銳利的線條及大膽的構圖。除了油畫，橋社的成員也創作木版畫、石版畫及水彩畫作品，主題集中在都市生活、小劇場中的情景；運動、舞蹈、沐浴中的人體以及風景畫。這個開創性的群體對表現主義的創造和20世紀現代藝術的發展產生了重大影響。

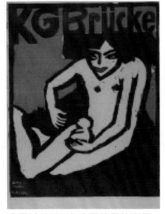 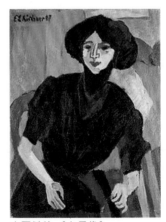

克爾希納1910年畫展使用的海報　　　克爾希納 《女子像》

羅特盧夫《法利賽人》(Pharisees 1912 © 2016 Artists Rights Society (ARS), New York / VG Bild-Kunst, Bonn)

海克爾《白屋》(Erich Heckel- The White House 1908 - Museo Nacional Thyssen-Bornemisza)

捷克畫家**庫普卡**（Frank Kupka 1871-1957）1900年代有大量揉合了「象徵主義」和「裝飾主義」的作品，創作了第一批色彩鮮豔的抽象繪畫。這批作品影響了 **羅伯特·德勞內**（Robert Delaunay 1885-1941）的風格，在他的「奧費主義」（Orphism）繪畫中也高度依賴色彩。奧費主義（參考第26頁），或稱「奧費立體主義」（Orphic Cubism）是一個立體派的分支，該主義受野獸派、**佛洛依德** 和 **謝弗勒爾** *（Michel-Eugène Chevreul 1786 - 1889） 等 的影響，作品內容主要為光線構成的「絕對抽象」（Absolute Abstract）。

庫普卡《紫穗槐–雙色賦格》（Kupka - Amorpha,Fugue in Two Colors 1912, Narodni Galerie Prague）

*註：謝弗勒爾是法國化學家，他對染料的研究使他提出了色彩的同時對比概念，影響了後世創作技巧。1857年他因對動物脂肪和色彩對比的研究獲得了科普利獎章。

庫普卡《黃色自畫像》The Yellow Scale-1907 Self-Portrait

　　羅伯特·德勞內對20世紀初當迅速變化的現代生活的和技術發展抱有極大的興趣。他的作品《太陽、塔、飛機》（Sun, Tower, Airplane）突出了19世紀末和20世紀初現代化的三個象徵：艾菲爾鐵塔、雙翼飛機和摩天輪。德勞內通過充滿活力的線條、形狀以及從陽光輻射出來溫暖明亮和、萬花筒般的色彩，傳達了他對這種現代 "奇蹟" 的興奮。早期，他以「新印象主義」（Néo-impressionnisme）的方式繪畫，從1909年到1911年間，他還與「立體主義」有短暫的關連。

羅伯特·德勞內《太陽、塔、飛機》(Sun, Tower, Airplane 1913 .Collection Albright-Knox Art Gallery, Buffalo, New York)

羅伯特·德勞內《光碟一號》(Robert Delaunay-Premier Disque 1913 - Private collection)

　　然而，到了1912年，德勞內變得越來越重視動態的色彩關係，並創作了他的首幅"光盤"（Disc）繪畫；他將這個題材作為太陽以及無極宇宙的象徵。法國詩人和藝評家**紀堯姆·阿波利奈爾**（Guillaume Apollinaire 1880-1918）非常讚賞他的創作風格，並用"Orphism"（奧費主義）這個與

古希臘神話詩人**奧菲斯**（Orpheus）有關的詞來形容它。在 "光盤" 系列的作品中，光線使畫面充滿活力，旋轉圓盤形成一個棱鏡，讓觀眾可以通過該棱鏡識別出激發他創作意念的現代技術圖標。

　　與色彩相關的抽像在1940年代末以**馬克·羅斯科**（ Mark Rothko 1903-1970 ）和 **巴尼特·紐曼** （ Barnett Newman 1905-1970 ）開發的 「色域繪畫」 （Color-Field Painting）形式重新在藝壇出現。

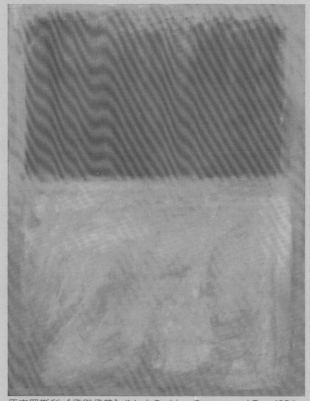

馬克羅斯科《橙與橙黃》(Mark Rothko, Orange and Tan, 1954
National Gallery of Art © 1998 Kate Rothko Prizel and Christopher Rothko)

《橙與橙黃》

在這幅 206.4 x 160.6 cm 的大型作品中，開放的結構和薄薄的色彩相配合，投放出一個平薄的繪畫空間印象。顏色是羅斯科作品的靈魂，在這裡得到盡情發揮，散發出前所未有的魅力。

　　羅斯科試圖創作讓人落淚的作品。 他宣稱：「我衹對表達基本的人類情感，對悲劇、狂放、厄運...等感興趣。事實上，很多人在面對我的繪

巴尼特·紐曼《飾物1號》(Onement
1-1948 - MoMA)

畫時感觸而哭泣，這表明我可以傳達這些
情感。如果祇是通過它們的色彩關係而感
動，那麼你就錯過了這一點。」

　　像其他紐約 「色域繪畫」 畫家如**巴
尼特·紐曼** (Barnett NewmanJanuary 1905 –
1970) 和**克萊福德·史持爾** (Clyfford Still 1904
– 1980) 一樣，羅斯科的繪畫觸動到人類的
內心深處。對他而言，藝術是一種深刻的
交流形式，而藝術創作是一種關乎道德價
值的行為。

　　1950年代的法國，出現了一種與「色
彩相關抽象」相應的繪畫類型，被稱為「

克萊福德·史持爾《D-1 號》 D No. 1 - 1957-Albright-Knox Art Gallery, Buffalo, New York)

抒情抽象」（Lyrical Abstraction）。

　　抒情抽象可以簡單地說是 "以20世紀美國抽象表現主義方式創作的法國風格繪畫"。嚴格來說，抒情抽象不是一個繪畫流派運動，它是二戰後在歐洲形成的一種藝術信息表現傾向和繪畫趨勢。我們可以將它看作是一種平衡的、優雅的（有時是動態的、舒緩的）抽象藝術風格，通常以華麗的色彩為標誌，內容總是從自然世界中獲取。它的和諧和色彩之美，可能與其他前衛藝術流派如「哥布阿」（CoBrA - Copenhagen (Co), Brussels (Br), Amsterdam (A).）或「新表現主義」（Neo-Expressionism）者所產生的苛刻、焦慮和不協調的意象形成鮮明對比。

抒情抽象畫家蘭菲爾德的《獻給布拉克》(Ronnie Landfield- For William Blake 1968 - Exhibited at Whitney Museum in 1970, the Sheldon Museum in 1993 and at the Boca Raton Museum in 2009)

　　1944年巴黎解放後，很多藝術家陸續回到他們創作的老巢–巴黎，聯同當地的本土畫家，繼往開來更進一步地展現他們的才華：來自俄羅斯的 **斯塔埃爾** （Nicolas de Staël 1914-1955）、**玻利亞哥夫**（Serge Poliakoff 1906-1969）；德國的**漢斯·哈同**（Hans Hartung 1904-1989）和**沃爾斯**（Wols 1913-1951）；瑞士的**舒耐特**（Gérard Ernest Schneider 1896–1986）

；中國的**趙無極**（Zao Wou-Ki 1921-1013）；日本的**菅井汲**（Sugai Kumi 1919-1996）…等，所有這些藝術家當時都是法國人心目中的〝抒情抽象派〞。

　　「抒情抽象」這一風潮於1947年由藝術評論家**尚·荷西·馬爾尚**（Jean José Marchand 1920-2011）和畫家**喬治·馬修**（Georges Mathieu 1921-2012）根據當時一些活躍藝術家的抽象形式而命名。一些藝術評論家也將它視為試圖恢復戰前巴黎一直擔當的藝術領導角色的一個運動。

　　抒情抽象也代表了「巴黎學派」（L'école de Paris）與新的紐約「抽象表現主義」之間的一場競爭，對手是自1946年以來一直由美國當局推廣的波洛克、德庫寧和羅斯科等抽象表現主義畫家。抒情抽像不僅摒棄先於它的「立體主義」和「超現實主義」，還與「幾何抽象」（Geometric Abstraction 或〝冷抽象〞 Cool Abstraction）劃清界線。在某程度上，抒情抽像被認為是第一個把抽象先驅康定斯基的理論應用到繪畫上的畫派。對於法國的藝術家來說，抒情抽象代表了對個人表達空間的開

喬治·馬修的抒情抽象作品《徽標的明確異化》(Georges Mathieu - For a Definitive Alienation of Logos --1955- Albright-Knox Art Gallery, Buffalo.)

放。

　　要更好地瞭解這類抒情抽象畫家的誕生，比利時的**範林特**（ Louis Van Lint 1909-1986 ）是一個典型範例。他在經過寫實、新寫實、表現主義抽象和幾何抽象的嘗試後，轉向了對他更為得心應手的抒情抽象。

範林特 《天空、海與大地》（ Sky, Sea and Land -1948 © Louis Van Lint – SABAM ）

　　範林特本來以「現實主義」（ Realism ）開始了他的藝術旅程。 他14歲時入讀布魯塞爾的聖喬斯十諾德學院 （Academy of Saint-Josse-ten-Noode ），並從那時起學習繪畫。多年來，在他的教授指導下，範林特開始建立一種反映現實的風格，並學習法國著名畫家–現實主義畫派的創始人 – **庫伯特**（ Gustave Courbet 1819 - 1877 ）的繪畫技巧。他大部分的作品題材都集中在生活描寫、肖像和風景。範林特的繪畫風格特別之處在於色彩的簡化；簡化了的色彩通常是他繪畫的真正主角。

1938年範林特在布魯塞爾的一次畫展中，作品被貼上 "年輕藝術"（Young Art）的標籤。在此期間，其他新進畫家如**貝德朗**（Gaston Betrand 1910-1994）和**安妮·博內特**（Anne Bonnet 1908-1960）等也加入範林特的行列，開始了美學觀念上的浴火重生之路。他們從現實主義走向抽象主義。 這些舉措最終激發起一個名為 "自由之路"（The Free Way）的創作熱潮 － 這是由學院裡一群年輕學生自發的一個項目。學生的第一次畫展於1940年在布魯塞爾的 「金羊毛畫廊」（Toison d'Or Gallery）舉行。 儘管 "自由之路" 的團隊精神是擺脫現實主義的約束，但所有展出作品仍保持著寫實的風格。

　　範林特繪畫的重大轉捩點可以在1934年初觀察到。受當年歐戰歷史事件影響，他的現實主義作品開始包含更深層次的觀點，這在《千禧異物》（La Tramontane Millènaire）中尤為明顯。

範林特《千禧異物》（Tramontane Millénaire 1943 | © Louis Van Lint – SABAM）

這幅畫描繪的場景呈現出猛烈的動亂感，令人感受到一種正在發生的災難，就好像畫家想向觀眾展示某些事物，無論是社會還是他自己，已經發生了變化。

　　隨著二戰的結束，範林特的實驗藝術形式隨即轉變，他開始探索其他更具有表現力和代表性的藝術形式。他從現實出發，重建布局，以更抽象的構圖表現場景，這個過程可以在他的作品《小麥》（Les Blés）中看到。

範林特《小麥》（ Louis Van Lint-The wheat -Les blés-Oil on paper- 1946 - Solomon R. Guggenheim Museum, New York ）

　　在這幅畫中，小麥融入了眾多的色彩，似乎創造了另一個境界，對一些看似熟悉的東西提出質疑，並使其顯得與眾不同，讓觀眾有機會

想像和重現自己的內心世界。1948年，範林特開始創作更多的抽象繪畫，這是他超脫過程的一個極端後果。這種抽象方法的繪畫例證是《海鷗的飛翔》（Flight of Seagulls），破壞和重建過程是為了找到另一個層面和角度，企圖顯而易見。觀看這幅畫時，觀眾可以自主地對飛翔中的海鷗賦予想像和作出解釋。在這類抽象作品中，顯然沒有一個單一的視角形象，因為作品中的元素似乎是彼此相互構建而成。

範林特《海鷗的飛翔》（Flight of seagulls - Vol de mouettes-1950 - Heinrich Simon collection, London）

1950和51年範林特的作品分別在布魯塞爾、巴黎和阿姆斯特丹展出。多得這些展出，各地的「哥布阿」（CoBrA）*運動成員都有機會觀摩到範林特的作品，而該團體本身就是前衛藝術的倡導者。範林特還參加了一個名為「空間」（Espace）的藝術團體，這個團體推動了繪畫和建築雙結合的運動。範林特本身就是讀建築的，所以也積極參與。在此期間，他的作品顯然偏離了以前自己建立的風格，更接近建築性

*註：CoBrA=Copenhagen, Bruselle, Armstadam

質的構思。例如在《夜之憂懼》（ Inquiétude Nocturne）油畫作品中，很明顯包含了可能受到「空間」團體的建築風格和對稱性的影響。

範林特《夜之憂懼》（ Inquiétude Nocturne -1954 - Musées royaux des Beaux-Arts de Belgique, Bruxelles © SABAM Belgium ）

範林特《布列塔尼聖安魯格村的海藻 》（ Varech à Saint -Enogat en Bretagne 1959 | © Louis Van Lint – SABAM ）

1956 -1957之間，範林特回到了他的第一個抒情抽象，並通過作品展示了自然風光。在這兩年裡，他因為經常前往比利時海岸和法國西北海岸的布列塔尼 （Brittany），他開始對海洋景觀深深著迷。將畫作《聖安魯格村的海藻》(Varéch à Saint-Enogat en Bretagne)和他早期抽象風格作比較時，可以注意到幾個相似點和不同點：黑而強烈的筆觸不再明顯，但顏色的使用仍然是一如住昔。例如，在之前的「空間」時期的作品中，並不存在有條不紊的結構和分離的色彩部分（參看上頁下圖）。

範林特繼續發展他的藝術風格，他的作品在祖國比利時以及美國、歐洲和南美洲都很受歡迎。多年來，他獲得了國際上的讚譽，並通過多次的巡迴展覽向世界展示他的個人風格，範林特的收藏品今天仍可在大多數比利時的博物館和全球著名的現代博物館看得到。

2006年巴黎「盧森堡博物館」（Musée du Luxamburg）舉辦了一場題為《抒情展翅 - 巴黎1945-1956》（L'Envolée lyrique, Paris 1945-1956）的抒情抽象藝術回顧展，匯集了60位畫家的作品，其中包括該運動最傑出的畫家：喬治·馬修，皮埃爾·蘇拉吉斯，趙無極等。

趙無極《向莫奈致敬》抒情抽象三聯幅（Zao Wou-Ki - Hommage à Claude Monet 1991 – Triptyque - Private collection) © Adagp）

3.3　幾何抽象類型：

　　幾何抽象（Geometric Abstraction）類型從1908年左右開始出現。早期的基本形式是來自立體主義對視角現象的分析。立體主義祇專注於二維空間，拒絕利用線性視角透視來達到三維的錯覺效果。正如所料，它的特點是非自然的圖像，通常是幾何形狀，如圓形，正方形，三角形，矩形等等。從某種意義上說 - 完全不包含與自然世界的聯繫 - 它是最純粹的抽象形式。

　　1918年馬列維奇　（Kazimir　Malevich）　繪製的《白色上的白色》（White　on　White）是迄今為止最具革命性的幾何抽象作品（參看第31頁） - 它真正改變了世界已知的藝術形式，以史無前例的最抽象方式重新定義視覺藝術，引入了"在視覺藝術中純粹感覺的至高無上"，震撼力甚至超過其前身，即1915年的《黑色方塊》（Black Square）（參看第33頁）。今天我們都知道這些作品是幾何抽象藝術的主要標記，若不提及它們就不可能談論這一運動對現代藝術整體面貌的影響。當然，它們祇是包羅萬象的藝術史中演變的一個小部分，但它標誌著二十世紀藝術的新里程以及導致抽象藝術成為主流一直至今。

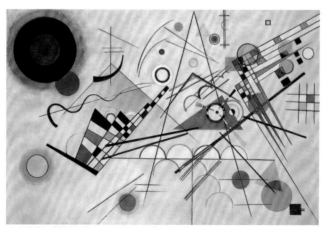

康定斯基《構圖8》Wassily-Kandinsky-Composition n°8 1923

費南德·萊札爾
(:Fernand Léger 1881–1955)

《機械元件》
(Mechanical Elements)

面對著法籍阿根廷畫家 萊札爾的這幅作品，我們看到一個相當開朗和裝飾性的機械化世界，內容活塞一是抽象的活塞，關節，和槓桿。 萊札爾的 "機械元件" 以厚而黑的水平和垂直線條構成緊密互鎖的圓、橢圓、曲線、對角線、矩形、點和平行波浪線組成。 在它們錯綜複雜的排列中，這些色彩鮮豔的元件讓人想起現代世界的城市建築、新型運輸方式和節省時間的新科技。

萊札爾 《機械元件》 (Fernand Léger -Mechanical Elements 1920
© 2018 (ARS), New York)

時至今日，年輕藝術家仍以各種方式延續幾何抽象的路線，例如**莎拉·莫里斯**（Sarah Morris）將蒙德里安複雜的構圖與鄉土風格相結合；**梅·布勞恩**（Mai Braun）清晰明朗的構圖安排，和痴迷於色彩效應的**約瑟夫·阿爾伯斯** (Josef Albers)。

莎拉·莫里斯的新極簡主義 《巴西電力》Sarah Morris Eletrobras [Rio] 2013

梅·布勞恩《副產品 9》（ Mai Braun By-Product #9 2010）

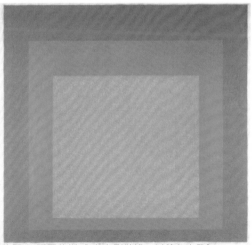

約瑟夫·阿爾伯斯《 向方形敬禮：以黃色出發》（ Josef Albers -Study for Homage to the Square Departing in Yellow 1964）

3.4　情感抽象類型

　　這種情感或直覺藝術（Emotional or Intuitional Abstract）包含多種風格，但在作品的主題和所採用的形狀和顏色中，都可以見到共同的自然主義傾向。與反自然的幾何抽像不同，情感抽象往往喚起對自然界的想像。這種抽象藝術的兩個重要來源是：有機抽象（也稱為生物抽象(Organic Abstraction or Biomorphic Abstraction)）和超現實主義（Surrealism）。專門研究這種藝術最著名的畫家是俄羅斯出生的**馬克·羅斯科**（Mark Rothko 1938-1970）。其他還有**尚·阿爾普**（Jean Arp 1887-1966），**瓊·米羅**

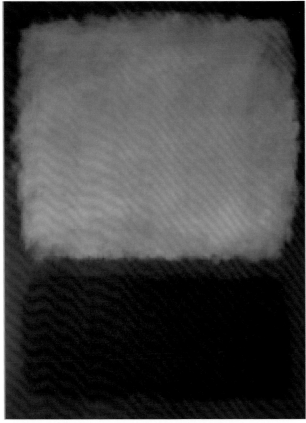

（ Joan Miro 1893-1983）**康斯坦丁·布朗庫西**（ Constantin Brancusi 1876-1957）等。觀看他們的作品時，不論是繪畫、雕塑或其他媒介，都會受到它的情感牽引，例如（左圖）羅斯科的作品，直覺上很容易便會意會到天空的白雲和一大片藍色的海洋。

羅斯科《藍與白》（ Rothko-Blue and White 1962 Private Collection)

尚·阿爾普《碟子·叉子和肚臍》（Jean Arp - Plate, forks and belly button 1923）

瓊·米羅銅鑄雕塑《婦人》（Joan Miró -Woman 1949- © Succession Miro/ADAGP, Paris and DACS, London 2018）

康斯坦丁·布朗庫西《吻》（Constantin Brancusi The Kiss 1907 Kunsthalle・Hamburg）

3.5 姿勢抽象類型

姿勢抽象藝術 （Gestural Abstract Art） 是抽象表現主義的一種形式，繪畫的過程比畫作本身更加重要。油彩可以用不尋常的方法塗抹，筆法通常非常鬆散，而且速度很快。美國著名的姿勢繪畫代表人物包括「動作畫」（Action-Painting）的創始人**波洛克**（Jackson Pollock 1912-1956）和妻子**李·克拉斯納** （Lee Krasner 1908-1984）；**威廉·德·庫寧**（Willem de Kooning 1904-1997）以他的女性系列作品而聞名； 還有以《西班牙共和國輓歌》 （Elegy to the Spanish Republic） 系列而出名的**馬瑟韋爾**（Robert Motherwell，1912-1956） 。

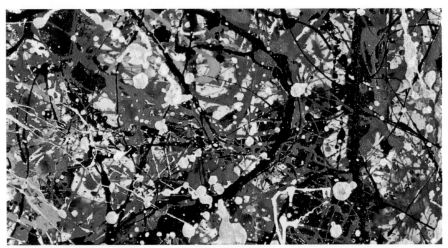

波洛克《1949 8號》（Jackson Pollock -1949 N°8 ）

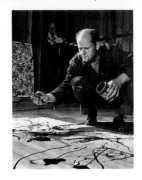
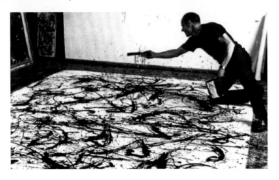

德·庫寧 《挖掘》(Willem de kooning-Excavation 1950) MoMA)

　　歐洲方面由「斑點派」（Tachisme）以及「哥布阿」（CoBrAr)團體，特別是荷蘭畫家**卡雷爾·阿佩爾**（Karel Appel 1921-2006）作為代表。

阿佩爾《沙漠舞蹈家》(Karel Appel- Desert Dancers 1954 - Tate).

馬瑟韋爾 《西班牙共和國輓歌 132號》 (Robert Motherwell - Elegy to the Spanish Republic #132 1975–85 Tate London)

李·克拉斯納《神秘》(Lee Krasner -Mysteries 1972- The Brooklyn Museum of Art)

3.6 極簡抽象類型

極簡抽象（Minimalist Abstract Art）是一種反樸歸真的前衛藝術，它擺脫了所有的外在參照和關聯。所謂 "極簡" 就是：你所看到的這就是你所看到的 – 除此之外，沒有別的。 它通常以幾何形式出現，代表人物包括 **里查·塞拉**（Richard Serra 1938-）、**唐納德·賈德**（Donald Judd 1928-1994) 等，還有被美國「大都會藝術網站」（My Morden Met）選為「21世紀十大前衛藝術家」之一的日本經典藝術家**草間彌生**（Yayoi Kusam 1929 - ）。但「極簡主義」（Minimalism）並不是現代建築設計中所稱 "Less-is-more"（少者多也）的「簡約主義」，而是二戰後60年代所興起的一個視覺藝術派系（有關極簡主義請參看第78頁）。

草間彌生 《無限鏡屋 - 數百萬光年外的靈魂》（Infinity Mirrored Room - The Souls of Millions of Light Years Away 2013）

草間彌生
(Yayoi Kusama)
"我是一位精神病藝術家"

草間彌生·攝于 2016 年

　　出生於日本長野縣的草間彌生具有多重創作身分，她是畫家、雕塑家、即興表演者、小說家，同時也是服裝設計師。草間彌生長年為精神疾病所苦，因而有自殺傾向。大約10歲時就根據自己的幻覺開始她最著名的圓點畫作。紅點、綠點、黃點，是草間彌生的作品標誌，這3色圓點同時代表了地球、太陽和月亮。一位長期被認為是精神異常的放逐者草間彌生，現在被譽為日本現存最偉大的藝術家。

草間彌生《花（D.S.P.S）》（Yayoi Kusama-Flower（D.S.P.S））

　　1954年，草間在作品《花（D.S.P.S）》中這樣的表達：「某日，我看著桌布上的紅花圖案，當我抬頭時，我見到覆蓋著天花板、窗戶和牆壁的都是同樣的那個圖案，遍布整個房間每一個角落、我的身體、和整個宇宙；我覺得自己正自我消除，在無盡的時間和空間中旋轉，並淪為虛無。當我意識到它不僅是我的想像，它實際正在發生，我害怕極了，我知道我不得不逃跑，以免被紅色花朵奪去我的生命；我拼命地跑上樓梯，台階卻開始崩潰，我摔倒...」

1966年，她不請自來，以一件戶外裝置作品《自戀庭園》（Nar-cissus Garden）在未受官方邀請下「毛遂自薦」參加了第33屆威尼斯雙年展：趁著半夜時獨自將1500顆直徑30公分的電鍍不鏽鋼塑膠球放在意大利館（Italian Pavilion）戶外展場上，草間穿著金色和服端坐其中，以每顆不鏽鋼球2美元的價格拋售，諷刺當年藝術市場的商業化。雖然她很快就被主辦單位強制驅離，但她獨特的做法也引起了不少熱烈討論與關注，日本當局當時也譴責她破壞了這項展覽。然而到了1993年，日本政府在威尼斯雙年展中設立一個主題館，以表示對她的尊崇。於是，她成為第一位單獨代表日本參加威尼斯雙年展的女性藝術家。一些想要打破長久以來日本藝術古板制度的年輕一輩，如今視草間為典範。她大膽的表現，總是傳達出存在於其激進意念中的浪漫精神。

草間彌生《自戀庭園 》（Yayoi_Kusama -Narcissus Garden, 1966 - 2009）

「南瓜」是草間第一件、也是最具紀念性的戶外雕塑作品，於
1994年日本福岡的「博物館·城市·天神」（ MCT ）中展出。之後被設置在
「福岡市美術館」庭院中。

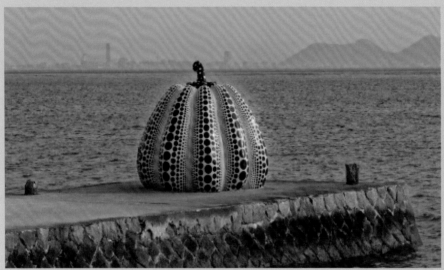

草間彌生《南瓜》(Yayoi Kusama - Pumpkin)

　　1977年，她自願住進了精神療養院，但仍持續創作。翌年在日本
出版了第一本小說《曼哈頓自殺慣犯》（ マンハッタン自殺未遂常習犯 ）
2013年起，展開長期的《夢我所夢》（ A Dream I Dreamed ）亞洲巡迴展
覽，全面展出草間彌生近 60 年來將近 120 件的作品。

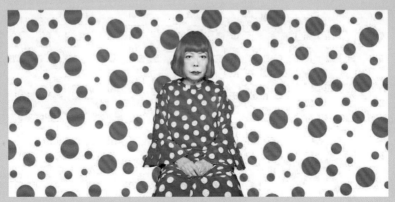

結論

　　與波洛克同時活躍於紐約的抽象表現主義畫家**萊因哈特**（Adolph Frederick "Ad" Reinhardt 1913－1967)）講過：「要說抽像是什麼，唯一方法就是說它不是什麼。」"抽像" 這個詞本身就迴避了一些不完全植根於我們物質世界裡的事物。或者，它也可以被解釋為現實的真實願景，而不是它的對立面。

　　一位藝術家在創作時，他首先會考慮意念表達的有效性。但任何意念都必須具有內容。在這裡我重複在上一冊《當我們面對一件現代藝術品》裡的一個論點：任何事物都不可能祇有內容而沒有形式，相反，也不可能祇有形式而沒有內容。儘管有時藝術家想表達的是 "虛無"，但我們應該知道虛無、澄淨、甚至空白，在美學的實踐理論中都是內容的一種，也需要形式來表達，那怕是一種思維，一種感覺或一件實體；抽象藝術也不例外。

　　正因如此，抽象藝術家以各種技巧創造了不同的表達形式，我們可以從這些形式的結構來分出各種類型：由曲線、光線、色彩、幾何圖形...到情感意識等。當欣賞抽象藝術的時候，因為作品中經常不會有具體的自然事物作為線索，而我們又不是作者本人，也沒有多少人真正懂得 "傳心術"，那我們祇好由外而內的去探索：首先是作品的抽象類型，然後逆溯到它的抽象形式，再根據形式去理解它的內容，從而體會它的創作意念，進入藝術家的內心世界。

　　這種心靈的融會，不就是抽象藝術所追求的至高境界？

第四章

抽象藝術與我們

　　現代化思潮的掘起，間接影響了藝術的發展。社會生活型態的改變肯定會牽動藝術觀念同時改變。事實上，藝術觀念與社會價值觀極為貼近，甚且互為因果，這在抽象藝術的發展過程中更加顯而易見。

4.1 從歷史看抽象藝術

　　人類石器時代已經有抽象繪畫。據知目前被發現最早的是南非「布隆布斯洞穴」（Blombos　Cave）的兩塊70,000年前刻有幾何抽象圖案的岩石。隨後在西班牙維斯戈橋 （Puente Viesgo）考古遺址洞穴群中的

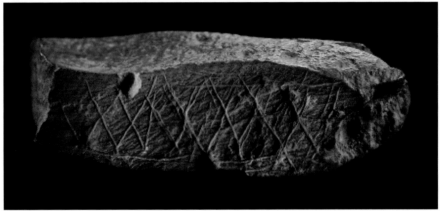

南非布隆布斯洞穴七萬年前的赭石圖板（Blombos Cave Ochre -70,000 years ago-South Africa ）

布隆布斯洞紅赭石(Scraped Ochre)

「城堡洞穴」（ Cave of El Castillo）裡也發現了抽象的紅赭色圓點和人類手印，這些繪畫的年代可追溯至公元前39,000年。直布羅陀「戈勒姆洞穴」（Gorham's Cave ）的尼安德特人（ Neanderthal ）岩石雕刻和「阿爾塔米拉洞穴」（Altamira

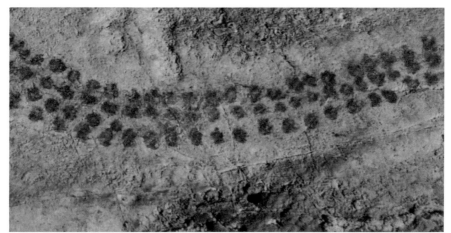

,西班牙洞穴裡的紅點圖案（Red dots in Cave El Castello）

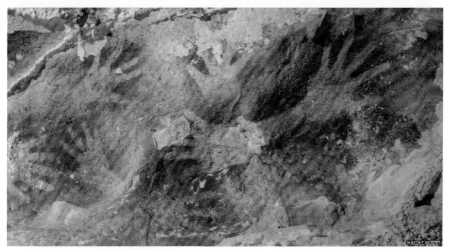

蘇拉威西洞穴公元37,900 年前的人類手印（Sulawesi Cave　hand stencil dating 37,900 BCE）

戈勒姆洞穴石刻（The scratched floor of Gorham's Cave）

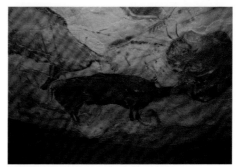

阿爾塔米拉洞穴（cave of Altamira）

Cave）裡的圖案大約是公元前34,000年留下。此後，抽象符號成為舊石器時代穴居人繪畫的主要形式，數量之多，遠遠超過具象的繪畫圖形。

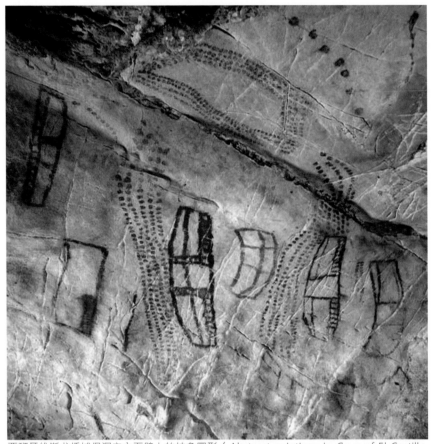

西班牙維斯戈橋城堡洞穴內石壁上的抽象圖形（Abstract paintings in Cave of El Castillo, Puente Viesgo, Spain）

　　西方學者一向認為藝術文化是跟隨人類心智的進步而發展，過程是由起初的模仿自然事物，要求像真性，然後是用美學眼光去把它們優化，再在它們的形象或構圖上灌注意義。但由於這些史前抽象藝術的發現，使得西方藝術學者出現了令人意想不到的困惑：我們到底應否把它

們看作是現代抽象藝術的源頭？另一個反應是：正當一些學者對抽象藝術採取懷疑態度的同時，發現原來我們生活在舊石器時代的祖先老早就具有抽象意識，而且這些"原始藝術家"的作品在抽象程度上與現代藝術家相去不遠，形式上也有非常巧合的相似地方，這使令學者們不得不改變初衷，重新以認真的態度去看待抽象藝術。

現在我們所說的西方「抽象主義運動」是上個世紀初發生的事。起初由野獸派和立體派促進了繪畫表達形式的獨立發展，致使康定斯基進一步發現了它的奧妙。從他在1910年第一幅斷然走入抽象的水彩畫開始，一直發展到接近我們這個年代的視幻藝術－「歐普藝術」（OP Art）和高度逼真的「超級寫實主義」（Hyperrealism），過程跨越了整個20世紀。 這在歷史長流中祇是一個短暫的小環節，但它的歷史背景卻一點也不模糊。20世紀由一系列事件所主導，意味著世界歷史的重大變化，重新定義了這個時代：先後兩次的世界大戰、核電應用和太空探索；民族主義的掘起和非殖民化運動；東西陣營的冷戰和冷戰後的衝突；通過新興運輸系統和通訊技術，產業得以全球化；世界人口增長和消費主義做成的過度開發，加速了環境退化、生態滅絕，激發環保意識抬頭；數碼革命的誕生使通信和醫療技術取得巨大的進步；80年代後期計算機科技突飛猛進容許全球進行即時通信，文化開始同質化...凡此種種，徹底顛覆了人類的生活模式，形成了與傳統價值觀截然不同的二十世紀新景象。

抽象主義的產生除了藝術本身的意義外，其中當然也有逃避現實的因素。但受到這些歷史事件的影響，藝術不可能獨善其身；現代化的生活環境促使民眾要求更為概括、精練和簡化的藝術形式與之適應，這不但推動了抽象藝術的發展，也形成了藝術家與觀眾之間一種具有現代

精神的互動關係。所以橫觀地看，抽象藝術其實比以往任何一個時期的藝術更貼近時代脈搏，與歷史同步。

4.2 從政治看抽象藝術

　　抽象藝術不單祇是藝術表達形式的問題，還涉及思想的解放和傳統的突破。這在政治層面來說，有時會不幸地變成　種忌諱。抽象藝術在歷史上受到政治打壓也有好幾次。最令人印象深刻的是在納粹德國時期發生的那一次：一些前衛抽象作品被當局指為 "退化藝術"（德文：Entartete Kunst）， 抽象藝術家被嘲笑為 "墮落"。 希特勒極力支持下1937年在慕尼黑舉行的「退化藝術展」（Degenerate Art Exhibition），

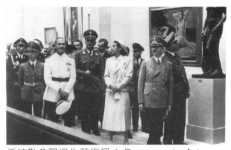

刻意把保羅·克利、奧斯卡·柯克西卡和康定斯基等前衛藝術家的作品極盡詆譭之能事 ，展覽手冊解釋展出的目的是 "透露這些運動背後的哲學、政治、種族和道德的腐敗意圖和目標。"

希特勒參觀退化藝術展（Degenerate Art Exhibition）

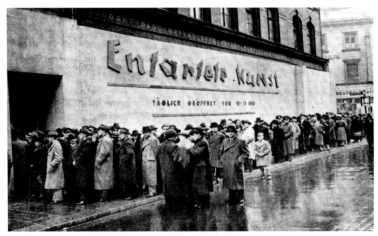

群眾排隊參觀退化藝術展（Degenerate Art Exhibition）

1930年俄國革命時期出現了一場運動，目的是使所有藝術都服務於無產階級專政，成為政治工具。這個運動的前身是稱為「普洛拉厙」（Proletkult）的組織（ Proletkult 即俄文Proletarskie kulturno-prosvetitelnye organizatsii-無產階級文化和啟蒙組織的縮寫）。在1920年的全盛時期有84,000個活躍成員，在300間工作室、畫廊以及工廠小組裡從事藝術創作。這個組織受到人民教育委員會資助，由著名理論家**亞歷山大·波格丹諾夫**（Aleksandr Bogdanov 1873-1928）領導。

「普洛拉厙」的標誌作品《維捷布斯克城市建設》（ Proletkult -Vitsiebsk City Development ）

然而，普洛拉厙尋求獨立於布爾什維克（ Bolsheviks ）的執政共產黨，遭到列寧抵制，到1922年成員大幅下降，最終於1932年解散。組織雖然不復存在，但普洛拉厙的影響力仍舊繼續發揮作用，而且間接促成了後來的「未來主義」（(Futurism)）與「結構主義」（Constructivism）藝術運動的誕生。

　　普洛拉厙的理念吸引了大部分「俄羅斯前衛藝術運動」(Russian Avant-garde)畫家的興趣，他們正在努力擺脫被標籤為〝資產階級藝術〞所受到的牽連，馬列維奇 (Kazimir Malevich)就是其中最積極的一位。然而，俄羅斯前衛派的理念與剛剛出現的「社會主義現實主義」(Socialist Realism *)的方向南轅北轍 - 正確的說法是存在著階級矛盾。「社會主義現實主義」是指1932年在蘇聯發展起來的一種理想化現實主義風格，直至1988年為止，在其他社會主義國家也被強制為該國的官方藝術風格。它的理念是：通過現實意象形式對共產主義價值觀進行美化描述。而馬列維奇他們所倡議的是另外一回事，因此很容易受到苛刻的批評，況且他們的運動存在於革命之前，與印象派和立體主義等現代流派有關聯，因此也被當局歸類為〝腐朽的資產階級藝術〞。

*註：不要與「社會現實主義」(Social Realism 一種描繪社會關注主題的藝術類型) 混淆。

「社會主義現實主義」作品《在迪納摩體育場遊行》(Sergey Luchishkin 1936-1976)

傑拉斯莫夫《史達林在18屆黨大會上》（Aleksandr Gerasimov - Stalin at the 18th Party Congress

　　另一個也是由馬列維奇領導名為UNOVIS的團體也遭到同一命運。UNOVIS是俄文 "Utverditeli Novovo Iskusstva"（新藝術冠軍）的縮寫，是一個短暫但有影響力的藝術家群體，由馬列維奇於1919年在「維捷布斯克藝術學院」（Vitebsk Art School）創建。最初由學生組成並定名為MOLPOSNOVIS（新藝術的年輕追隨者）。該組成立的目的是探索和發展藝術中的新理論和概念。在馬列維奇的領導下，活動主要目的是關注他的「至上主義」（Suprematism 參看第32頁）思想，並製作一些項目和出版刊物，這些項目和刊物對俄羅斯和海外前衛派的影響直接和深遠。組織於1922年解散。

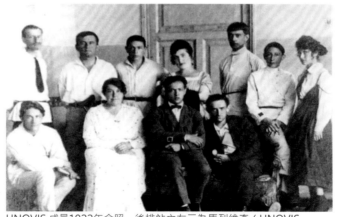

UNOVIS 成員1922年合照，後排站立左二為馬列維奇（UNOVIS group-Vitebsk 1922-K.Malevich - 2nd left to right standing）

聯邦藝術計劃：

(US Federal Art Project)

一個五千藝術家受益的計劃

US FAP logo

納稅人往往很不願意為公共藝術結賬，正如一位香港前特首說：「藝術祇不過是一件怡情養性的事。」那麼，公共藝術對社會的好處究竟在那裡？公共藝術的概念從何而來？

將藝術作品引入公共領域的做法起源於1930年代一些由國家資助的項目，如「美國聯邦藝術計劃」(US Federal Art Project)、蘇聯文化部(USSR's Ministry of Culture)以及中國共產黨政府推動的一些藝術文化發展措施。這些項目最初的目的主要是服務於意識形態，但這也為全球的公共藝術項目奠定了基礎。

「美國的聯邦藝術計劃」(1935–43)是在大蕭條後推行的「羅斯福新政策」(Roosevelt's New Deal)的一環。1929年的華爾街股災掀起經濟大蕭條的風暴。1933年，羅斯福上任成為美國總統。奉行「凱恩斯主義」(Keynesianism -Keynesian Economics)經濟學的他，透過增加政府開支直接刺激經濟。他上任後旋即開始推行針對貧窮與失業者的救濟政策，當中，很多藝術家被視為失業人口。同年冬天，羅斯福先以週薪聘用藝術家。1935年聯邦政府推行更全面的藝術家支援計劃(Federal Art Project)，當中還包含涉及作家、演員、音樂家的項目。

「聯邦藝術計劃」全盛時期以月薪聘請超過五千人。他們的工作範疇非常廣泛，包括裝飾公共建築，製作各種刊物、海報，以及在沒有藝術設施覆蓋的州份成立社區藝術中心及畫廊。旗下的調查機構建立全國資料中心，將所有設計成果囊集成《美國設計索引》(The Index of American Design)，是日後相關研究的珍貴史料。

在計劃推行的八年間，旗下的藝術家總共完成海報、壁畫、繪畫等藝術品近450,000件；粉飾了二千棟以上公共建築物，成果符合了計劃總監**賀加·卡希爾**（Edgar Holger Cahill）的哲學，正他說：「這計劃能夠組織起來，不單是靠個別的藝術天才，而是涉及國家全體的文化政策。我們應該將藝術視為文化計劃中至關重要，但亦能夠在不同場合運作的部分。藝術從來都不衹屬於得天獨厚的大師。」事實上，這計劃所培養的人才促使戰後當代藝術中心從歐洲遷移往美國。當中最為人熟悉的流派要數由**傑克遜·波洛克**（Jackson Pollock）為首的「抽象表現主義」（參看第43頁），他曾參與聯邦藝術計劃接近4年之久。

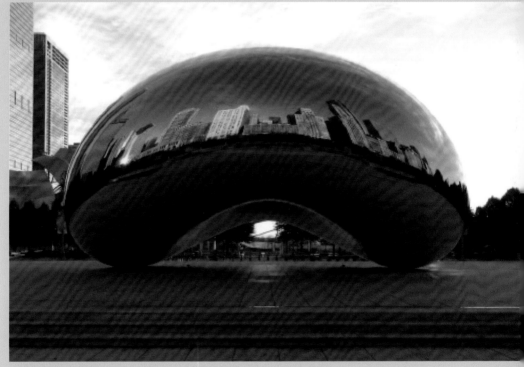

芝加哥千禧廣場的公共藝術卡普爾的《雲門》（Sir Anish Kapoor - Cloud Gate 2006 - Chicago）

1960和1970年代的極簡主義以及波普藝術運動改變了現代藝術的概念，同時，把藝術推廣到公共空間的想法也在美國和一些先進國家得到廣泛的認同。比如德國，高達1.5%的公共建築預算被指定用於公共場所的藝術作品，其他歐洲國家也開始為公共藝術設立專門的基金。

　　公共藝術讓人振奮之處在於它為藝術家提供了前所未有的機會，讓他們可以擺脫美術館的傳統規則和空間的局限性。現在，雖然好壞尚有爭議，但很多公共藝術作品都已經成為當地的地標。比如芝加哥的**卡普爾**（Anish Kapoor）不鏽鋼作品《雲門》（Cloud Gate）就被當地人暱稱為 "豆子"（The Bean），它幾乎成為了這座城市的代名詞。但由於公共藝術項目的體積、範圍和目標日趨擴大，製作成本和完成的複雜程度也隨之上升，這也招致公眾的懷疑和批評。比如，1989年，安裝在紐約曼克頓「弗利聯邦廣場」（Foley Federal Plaza）的**理查德·塞拉**（Richard Serra）巨型作品《傾斜弧》（Tilted Arc 1981），就因為有辦公室職員控告它打擾了他們上班的日常路線而遭至訴訟和拆除（請參看《當我們面對一件現代藝術品》第55頁）。

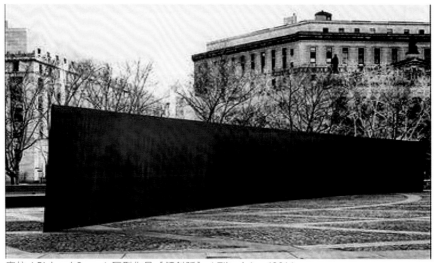

塞拉（Richard Serra）巨型作品《傾斜弧》（Tilted Arc 1981）

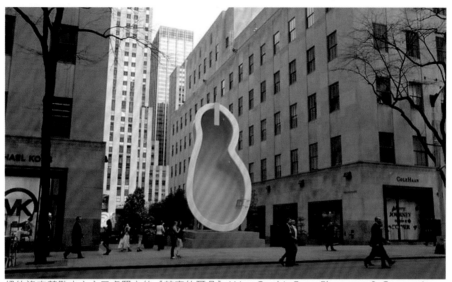
紐約洛克菲勒中心入口處豎立的《梵高的耳朵》(Van Gogh's Ear - Elmgreen & Gragset).

　　如果你最近到訪紐約的洛克菲勒中心，從第五街轉入廣場時一定會看到豎立著的《梵高的耳朵》(Van Gogh's Ear)。這是一個由德國柏林藝術家組合**艾爾格連與格拉西**(Elmgreen & Gragset)創作，為紀念梵高冥壽而作的前衛雕塑。這件公共藝術品惹來爭議的地方是因為它原本是一個三噸半重的玻璃纖維游泳池。

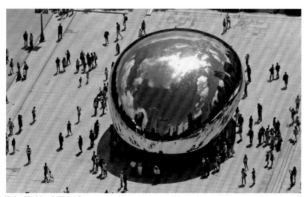
芝加哥的《雲門》(Anish Kapoor -Cloud Gate 2006- Chicago)

儘管大部分資金來自私人捐贈，但卡普爾的《雲門》(Cloud Gate)還是耗資2,300萬美元完成。這也無可避免成為大家爭論的焦點。想像一

下，如果能把這畢資金花用在芝加哥日益衰敗的公共教育系統，或是急需資金支援的精神健康機構結果會是怎樣。但不知重何說起，有人在微博寫道：「至少芝加哥有了一個閃閃發亮的玩意來吸引遊客。」

負責統籌紐約州公共藝術的鮑姆指出，公共藝術其實也能成為重要的經濟推動力，它可以帶來收入。他說：「試想一下，我們2008年**與奧拉維爾·埃利亞鬆**（Olafur Eliasson）一起合作的項目，它為紐約市帶來了6,900萬美元的收入，吸引了來自50多個國家超過350萬名的參觀者。」他還補充說：「和很多諸如博物館這樣的傳統機構不同，我們不需要進行大規模的擴張或一些經常性的開銷，大部分的資金都用於作品的建立。

奧拉維爾·埃利亞鬆《紐約市布魯克林大橋下的瀑布》（Olafur Eliasson -The New York City Water falls-brooklyn bridge-Bernstein Associates 2008）

2008年10月，公共藝術基金將推出**史賓莎·芬奇**（Spencer Finch）的
《迷失者的溪流》（Lost Man Creek）。這是一個迷你森林，4000株水杉
將會種植在布魯克林市中心。基金會為這件作品下了重註，希望屆時會
吸引大量的遊客。

史賓莎·芬奇（Spencer Finch）的《迷失者的溪流》（Lost Man Creek-New York City - 2008)

由這許多的例子可見，當政治介入藝術時，會做成正負兩極的結
果。抽象藝術家嘗試以作品向民眾傳遞自己的信息，這少不免會觸動當
權者的神經而不自覺，成為他們的對立面，而前衛藝術家是最不願意妥
協的一群。矛盾的是，當政治發揮其正面作用，站在藝術家的一方時，
民眾卻會變得情緒化，甚至採取懷疑的不信任態度。這對前衛藝術家來
說，可能是一種宿命。

4.3 從文化看抽象藝術

藝術影響文化，因為藝術是文化主體的重要部分。文化的核心是人類行為的互動和參與，而藝術正好擔綱一個激發人類思考的角色，影響社會的價值取向。人類文化的多元發展少不免會做成不同族群之間因文化差異而產生的矛盾。遇到一些單憑宗教、哲學、甚至法律都無法解決的文化衝突時，唯一的辦法似乎就衹有互相包容。

正如上面提到過，藝術本質上是一種精神上的心智活動，與物質利益關係不大；它存在著極大的相容性，所以藝術有能力產生同理心，激發對話，引發反思，並包容不同的想法。藝術也提供了分享、塑造、和以和民主方式表達人類的價值觀。它讓我們探索潛能、啟發想像、並了解如何使用不同的手段相互聯繫。我們以一次東西文化的邂逅實例去更好地體會這一點：

張大千 、 畢卡索
一個中西交融的歷史性時刻

1956年57歲的張大千應巴黎現代藝術博物館館長喬治·薩勒的邀請，偕夫人徐雯波來到巴黎舉辦兩個畫展，一個是設在羅浮宮的張大千近作展，一個是在東方博物館舉辦的敦煌壁畫臨摹展。喬治薩勒還在羅浮宮精心安排了馬蒂斯選作展，讓東西方藝術在巴黎來一次大匯演。結果，張大千兩個畫展都極為成功。當時法國著名評論家與媒體皆認為：

「張大千的畫法變化多端，造型技技巧精湛，顏色變化多端，如將其作品與西方藝術風格對照，惟有畢卡索堪與比擬」。恰好畢卡索本人當時也在附近舉辦展覽，甚至有人看到他曾低調在張大千畫展裡參觀拍照，以張大千的性格肯定不放過這個主動交流的機會。然而詢問當時留法的中國知名畫家趙無極與潘玉良等友人都不太願意從中牽線，甚至有反對之意。一方面畢卡索的心高氣傲眾所週知，再者更擔心當時已經在西方造成不少轟動的張大千如果碰釘，豈不是丟盡整個東方人的面子。然而性格積極，見慣世面的張大千可不會這麼想，轉而求助於喬治薩勒館長，結果薩勒館長也一樣搖頭婉拒。沒想到張大千還是死心不息，乾脆不假手他人，找了翻譯就直接撥電話過去給畢卡索的秘書，經過幾番波折，結果是畢卡索盛情邀請了張大千到他的寓所會面。

張大千與畢卡索一見如故，會面氣氛友善而熱絡，但過程中這兩位大師細膩的互動與對話仍是耐人尋味。會面時正巧一位畫商拿了五幅畢卡索的畫作來請他鑑定真偽，沒料到畢卡索竟當場轉請張大千代為鑑定。按常理，一位來自東方傳統文化的國畫畫家不太可能熟悉西方的繪畫，更別說要鑑定眼前這位叱吒風雲的西方大師作品。張大千暗自盤算這可能是畢卡索存心摸底，誰知他竟隨即挑出兩幅說是假的，畢卡索一則愕然，一則表示同意且異常高興。畫商在旁瞠目結舌，不敢想信。

在會面過程中，畢卡索半開玩笑的說：「我不敢到中國去，因為那裡有一位齊白石，他竟然可以不用畫水而把魚蝦表現得活靈活現！」

接著從抽屜裡拿出上百張模仿中國繪畫的習作並請求指正。張大千一眼就看出畢卡索這些習作明顯是在模仿齊白石的花鳥魚蟲，但有些不倫不類。如果換過別人，一定趁勢長自己志氣，滅他人威風，大事糟蹋一番。但傳說曾經剃度出家、當過百日土匪師爺的張大千卻婉轉地說：「你畫的不錯，但似乎用錯了毛筆。」跟著將國畫水墨濃淡五色的技巧解釋一番，還當場寫下「張大千」三個大字作出示範。後來張回到舊金山，馬上托人送給畢卡索一套中國毛筆，這是後話。

然而畢卡索在聽完張大千對中國水墨畫的敘述後，不但大表認同，並感慨地表示：「我一向認為西方白人是沒什麼藝術可言的。綜觀世上，第一衹有中國人有藝術，其次是日本，但其來源亦出自中國；第三則屬非洲的土著藝術，其餘都乏善可陳。我多年來深感疑惑不解的是，為何竟然有如此多的中國人與東方人遠道來巴黎學習藝術，捨本逐末而不自知，實令人感到遺憾與費解。」

畢卡索 Pablo Picaso

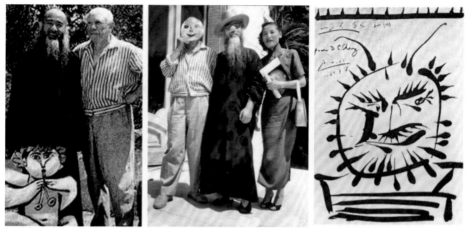

(左)(中)畢卡索與張大千、徐雯波合照；(右)畢卡索贈送給張大千之簽名作品《西班牙牧神像》

齊白石雙魚圖

畢卡索《鬥牛》

雲嵐丹翠 設色紙本 鏡框 一九六五年作

張大千 《雲山古寺》，設色金箋 鏡框，一九六五年作

攝影大師朗靜山傑作（張大千》

如果說抽像是我們精神世界的一種本質，那麼毫無疑問抽象藝術就應該是人類共同擁有的智慧。事實上，抽象藝術一直以某種形式存在於各個不同文化之中。然而幾乎有一半學者都同意，世界抽象文化的起源是在東方，而不是在西方。他們認為抽象藝術之所以能夠在西方文化受到肯定，部分原因是受到了東方藝術，尤其是中國傳統藝術的影響。其中，公開承認受到中國抽象藝術影響的西方大師有：米羅（Joan Miro）、克利（Paul Klee）、德庫寧（Willem de Kooning）、波洛克（Jackson Pollock）、馬瑟韋爾（Robert Motherwel）、塔皮埃斯（Antoni Tàpies）等。比他們更早的畢加索更是毫無保留地推崇中國藝術，認為世界現代藝術的源頭在東方，而中國是最主要的東方藝術中心。

當然，這裡所說的〝中國抽象藝術〞指的是中國傳統藝術中的抽象審美符號和元素，例如中國彩陶、青銅中的抽象圖案和宋元以前繪畫中的寫意形式；而嚴格來說，甲骨文本身就是一種抽象符號。中國一向沒有像西方那樣的抽象藝術流派和理論，近代傑出的華人抽象大師如趙

無極、朱德群和雕塑家朱銘等，我們僅能把他們的作品視為西洋藝術，儘管在一些作品中滲入了中國抽象元素，例如趙無極的《甲骨文系列》：

趙無極 《失去的大海 1952》

趙無極 《甲骨文系列 1954》

朱德群《無名的觸發 2004》

朱銘《太極系列-單鞭下勢》

4.4 從生活看抽象藝術

藝術也為我們提供一種有意義的生活方式，增加了我們生存的價值，而這些價值遠高於物質利益。為了充分理解抽象藝術的潛力，一個人必須深入內心深處才能找出那些實際影響了生活和價值觀的因素。我們必須重新思考如何看待和評價抽象藝術。

抽象藝術與傳統藝術對我們生活的影響各有不同；不同之處在於抽象藝術不單是一種美學修養，而且是一種思維方式；抽象思維有助於建立我們的心理結構以及創新意念，擺脫先入為主的思考屏障。

一個具體思維者在一幅畫中看到的可能祇是一所漂亮的房子；一個抽象思維者會觀察顏色、光線和筆觸的運用去體會藝術家的情感，想到的是溫暖和關懷的意義，一個家。

根據專家的研究和藝術愛好者的經驗，抽象思維是塑造我們價值觀的基礎部分，其中包括：接受自我和建立自尊、社會歸屬感、創造力、團結和親和力。多年來，已有相當多有關抽象藝術與我們日常生活之間關係的學術研究，特別是當涉及到我們的核心信念時，具體思維祇可以衡量事實的型態，而抽象思維卻從開放角度去看清楚事實所代表的意義。如果我們可以用欣賞抽象藝術的開放態度去看待生活，人與人之間的磨擦就會減少，無形中增進社會的和諧。

夏加爾《秋天的村莊》（Marc Chagalle - L'Automne au Village）

誠然，道理還道理，也許你會問，我們不是每個人都是藝術家，也不可能所有人都董得欣賞抽象藝術，那麼如何去掌握這些道理並把它應用到生活上？我可以告訴你，這不是一個關乎技巧或識見的問題，這是一個觀念的問題。我們在第一章已經討論過，「抽象」（Abstraction）的目的是要把事物的複雜性降低，是一個去繁從簡的抽離過程。生活本身就是一件複雜的事情，但它真的需要如此複雜嗎？

　　我們生活在一個現代社會，其實每日面對的問題比我們居住在山洞裡的遠古祖先複雜得不知多少倍，但他們已經具有以抽象思維來處理日常生活的能力，祇要看看那些洞壁上的抽象繪畫就足以証明這個推論。他們將複雜的狩獵行動簡化為誘捕，以漁網代替長矛，最後乾脆以畜牧和農耕來獲取足夠的糧食，這都是抽象思維的結果。

　　你不需要是一位機械工程師就可以駕駛汽車，也不需要流動力學博士學位就能成為一名好的飛行員，因為所有的複雜運作都被“抽象”到方向盤上，或者駕駛艙錶板上的十多個按鈕。你更關心的是十字路口處的紅綠燈或者安全著陸的守則和指引。這是一件好事，因為“抽象”允許你做更好，更多的事。你現在閱讀這本書，你不需要考慮呼吸，因為經過數百萬年的進化，我們的呼吸已經被抽象化為腦海中的一個自動按鈕。這樣，我們可以專注於閱讀、專注於人際關係、專注於生活。

　　社會的運作也是一樣，我們的財政司或美國的聯儲局通過直接行動來改善經濟，因此他們依賴抽象。他們降低利率，鼓勵人們放貸以刺激經濟活動，通過多年的研究和經驗終於找到了合適的按鈕。社會的經濟、你的身體和汽車飛機系統的複雜性，解決方案都是抽象的。你祇要在網上Google或百度一下“抽象”（Abstraction）這個關鍵詞，你會發現這樣的一段文字：「在軟件工程和計算機科學領域，抽像是一種管理

電腦系統複雜性的技術。它的工作原理是確定一個人與系統互動的複雜程度，抑制當前級別以下的更複雜細節 - Wikipedia」。

抽象並不僅僅是一台電腦或一幅康定斯基油畫的事，它可以應用於生活中的所有事物。企業很複雜，但我們通過指標追踪來創建更大的效益；撫養孩子是複雜的，所以我們通過聘請家務助理來減輕工作負擔；保持身體健康是複雜的，所以我們通過正確的飲食和鍛煉來保持狀態，預防疾病，這些都關係到抽象思維的運用。

總結

在我們現代的生活環境中，抽象藝術無處不在，由小小的一件日用品到大型的公共裝飾。我們的生活充滿著抽象元素，也可以說與之息息相關。民眾的抽象意識越成熟，社會的和諧度就越高，因為問題的解決方法經常是從抽象思維中產生出來。

抽象思維不需要倚賴具體事物來啟發，而抽象藝術也擺脫了具體形象的倚賴，所以它已經成為現代藝術的主流。它不但開潤了我們的眼界，提升了我們的思想層次，還在我們的生活中發揮了積極的作用。

林恩·查德威克《坐著夫婦》香港交易廣場（ Lynn Chadwick-Sitting Couple 1989-1990-Exchange Square-Hong Kong ）

第五章
抽象藝術的今天與明天

新世紀的來臨引發了新思維和新的學術辯論。例如跟隨生命科學研究的激增而出現的「生化藝術」（ BioArt ）以及因應邀請觀眾參與的「互動藝術」（ Interactive Art ）而發展的「關係美學」（ Relational Aesthetics ）都受到爭議和批判。20世紀後期被廣泛討論的話題對於21世紀的視覺藝術，包括「符號學」（ Semiotics ），「後現代主義」（ Postmodernism ）和「女性主義」（ Feminism ）的分析仍然至關重要。

21世紀新興藝術的掘起源於各種新材料和手段的出現，包括電子技術，數碼成像和科網資訊；與此同時，具有悠久歷史的主流流派繼續以更年輕的活力進行活動。許多藝術家選擇混合媒體為創作手段，活動從巨額預算的壯觀項目到強調過程、短暫體驗和DIY（自己動手）方式的低成本項目，概念也隨著科技的變化而改變。世界各地都有當地的藝術家對地域文化和歷史在全球化的影響做出回應。例如巴基斯坦的**沙夏·斯卡德**（Shahzia Sikander 1969-）和埃塞俄比亞的**茱麗·米若圖**（ Julie Mehretu 1970- ）的繪畫。

沙夏·斯卡德作品（ Shahzia Sikander 1998 Sean Kelly Gallery ）

茱麗·米若圖 《經驗建構》（Julie Mehretu- Empirical Construction, Istanbul 2003-MoMA）

5.1 全球化

　　21世紀藝術和生活面貌的一個明顯特徵是受到「全球化」（Globalization）的影響－人類活動信息在時間和空間上的加速連繫。在互聯網和大眾媒體的支持下，全球各地對當代藝術活動的認識呈幾何級數增長。任何上網都可以即時關注到紐約、上海、悉尼，聖保羅或內羅比的藝術發展情況。同時藝術家越來越多的跨國活動增加了不同地域藝術的融合。 例如**萬格奇芝·穆圖**（Wangechi Mutu 1972- ），她來自非洲肯尼亞，先後在南威爾士和美國深造。她的婦女形象拼貼作品混合了非洲部落藝術、歐洲和美國的拼貼藝術技巧，以及取材自時尚、情色、醫療等來源的圖像最題材。

　　學者對全球化的意義和後果進行了很多的辯論。在經濟和政治

萬格奇芝·穆圖《子宮頸肥大症》（Wangechi Mutu-Cervi-

上，全球化是社會經濟和自由化增長的動力，還是助長了富裕國家進一步對發展中地區的剝削至今一直是爭論的焦點。關於全球化是否挑戰了西方傳統價值觀的基礎也經常受到討論。另一方面，全球化令到藝術市場不斷擴大，國際雙年展和藝術博覽會的激增，幫助來自各大洲的藝術家群體獲得國際暴光機會，也同時增進他們的國際視野；但是藝術市場的基層結構和價值機制是否會因此而發生變化？有跡象已經顯示這種可能性。

中國被視為增長最快的藝術市場之一。2007年是當代中國藝術家

的高峰期，全球十大暢銷藝術家中有五位是中國人（2004年祇有一位）。領先的藝術家之一**張曉剛**一年間拍賣出5,600萬美元的作品，許多國際畫廊在中國開設了辦事處，其中一些在經濟衰退期中不得不關閉，但當經濟稍

有起色時又如雨後春筍的捲土重來。當然，政府對經濟犯罪的打擊和嚴厲的反貪政策對中國藝品市場的直接影響是眾所周知的。但如**曾梵誌**等中國藝術家設法保持優勢，因為他們的作品已經獲得國際讚譽，讓他們可以在紐約等國際城市經常性展出。

在全球化的世界裡，藝術正變得像任何其他商品一樣進行國際交易。藝術家受益於一個更大的平台來出售作品，如果成功的話，它們可以到達世界任何地方的任何收藏家手裡。處理藝術品買賣的大型公司正在通過利用互聯網擴大市場，應對創新的經濟潮流。互聯網正在平衡藝術世界，允許任何地方的任何人購買和觀看作品；藝術世界不再受地理位置的限制。但並非所有的影響都是正面的，全球化對當地人文景觀的廣泛影響也不可忽視，尤其是一些具有強烈意識的流行文化對當地傳統價值的衝擊。

5.2 視覺文化

21世紀的視覺文化已經成長為一個公認的跨學科研究領域。學者採取多方面的方法來理解各種視覺形像如何交流和參與建立身份、性別、階級、權力關係以及在社會和政治層面上的意義。消費文化，宗教和精神生活也是一起審視的對象。視覺文化學者除了對已建立的美術媒體如繪畫、雕塑之外，還分析電影、電視、漫畫小說、時裝設計和其他形式的流行文化，他們運用了符號學、社會學、精神分析、接收理論、女性主義，凝視概念等理論作為分析的方法。

正如視覺文化學者的研究一樣，21世紀的藝術家也從不同文化領域吸取靈感，所採用的圖像和題材遠遠超出傳統美術的範圍。例如夏威夷出生的**保羅·菲佛**（Paul Pfeiffer 1966-），體育世界一直是他視頻作品的主題，而**揚科夫斯基**（Christian Jankowski 1968-）的視頻和霓虹燈裝置

卻是無奇不有。大多數當代藝術家並沒有將高端藝術與流行文化區分開來。例如一些當代藝術家保持擁有傳統的藝術技巧，但用它們來創作非正統形式的社會和政治題材作品。走這種路線的藝術家為數不少，埃及的**加達·艾瑪**（Ghada Amer 1963-）是其中之一，她以繪畫與針線相結合的抽象作品而聞名，作品題材經常涉及女性氣質、性慾壓抑、後殖民主義身份和伊斯蘭文化等敏感性問題。她是一位積極的女權主義者，顛覆了傳統上

保羅·菲佛視頻作品（Paul Pfeiffer- Vedio Art -Caryatids Pacquiao) 2015）

揚科夫斯基的霓虹燈裝置《我愛藝術》（Christian Jankowski -I love the art! from the series Visitors 2014 - Neon sculpture）

男性沙文主義的繪畫風格，並且抗拒對女性的性規範。 加達·艾瑪的作品包括繪畫、雕塑、表演和裝置藝術。

像加達·艾瑪這樣的女權主義者例子很多，她們的多重地域背景反映在作品上。並受抽象語言和表現主義風格的影響，作品採取 "政治不正確" 的形象來顛覆她們要批判的對象。

女權主義

加達‧艾瑪的針線作品《女睡者》(Ghada Amer-Dormeuses 2002 - Private Collection)

　　混合視覺文化的另一個例子是科技與當代藝術之間的交替作用。許多藝術家在實踐中將科技和抽象意念進行交替。例如**溫‧德爾瓦**（Wim Delvoye 1965- ）正在進行的一系列名為《廢物壓榨》（Cloaca）的作品，他將人類想像為半機械人，這個半機械人代表的是人類的消化系統，其實祇是一種生物機械裝置而已（參看背頁圖片）。

　　最後，許多21世紀的藝術家都投入全球視覺文化的創作行列，通過網絡在線生動地呈現他們的作品。有些藝術家維護著一個個人網站，明

確地通過社交媒體傳播藝術信念。一如既往，新科技提供了藝術家新的
機遇，也帶來新的挑戰。

溫·德爾瓦正在以機械人進行《廢物壓榨》（Wim Delvoye - Cloaca n° 5 2009）

溫·德爾瓦《混凝土車》雷射切割不鏽鋼雕塑（Wim Delvoye-Cement Truck-2013-138-x-36-x-
68-5cm-laser cut stainless-steel）

5.3 公共和參與藝術

　　「公共藝術」（Public Art）在20世紀末期是一種非常成熟的流派，吸引了不少傳統和實驗性的藝術家加入創作行列。到了21世紀，公共藝術進一步擴大，已經成為一個藝術領域中主要活動之一。除了繼續原本熟悉的形式，如特定地點的紀念碑、壁畫、塗鴉以及藝術家，工程師和建築師之間的合作模式外，公共藝術還創建了新的目標、形式和定位，包括「彈出式藝術品商店」（Pop-up art shops），街頭遊行和在線活動項目。21世紀的公共藝術家可能還會使用既定有的表現手法，如藝術裝置和現場表演，但會引入新的元素。例如，藝術家現在通常會僱用第三者，一般是具有特殊技能者代表他們進行表演。這方面的藝術家有**凡妮莎·比克羅芙**（Vanessa Beecroft 1969- ），她通常聘請時裝模特參加她的表演項目。

凡妮莎·比克羅芙《VB66》（VB66 -Mercato Ittico- Napoli 2010 - ©2016 Vanessa Beecroft）

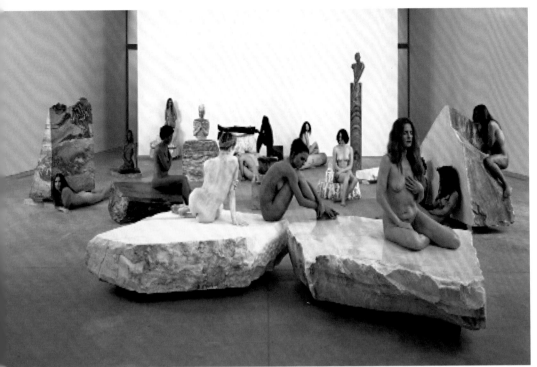

凡妮莎·比克羅芙 《VB70》2011年，米蘭Lia Rumma畫廊：女性既可以穿著自然妝，也可以像大理石一樣被繪畫，並在整個畫廊的大理石板上擺姿勢。 -©2016 Vanessa Beecroft

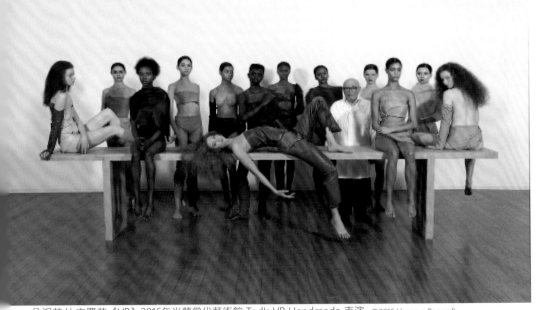

凡妮莎·比克羅芙《VB》2016年米蘭當代藝術館 Tod's VB Handmade 表演- ©2016 Vanessa Beecroft

協作藝術家組合**阿羅娜**與**卡泰斯拉**（Allora＆Caldazilla）指導專業運動員在他們一些裝置藝術中擔任表演者。

本世紀未來的藝術趨勢明顯是「參與藝術」（Participatory Art），

阿羅娜與卡泰斯拉《飛翔中的身軀》（Allora & Calzadilla: Body in Flight 2011）

其中由作品引發的社會互動成為其內容，它通常也被稱為「關係藝術」（Relational Art）。作品以某種形式來吸引公眾參與。例如卡**斯坦·埃里**（Carsten Höller 1961- ）在博物館中安裝巨型塑管滑梯供遊客縱身滑下。

斯坦·埃里《試驗場》 Carsten Höller -Test Site at the Tate Modern London

蒂拉萬尼（Rirkrit Tiravanija 1961- ）是出生在阿根廷布宜諾斯艾利斯的泰國藝術家，根據藝術史學家羅謝爾·斯坦納（Rochelle Steiner）的觀點，蒂拉萬尼的作品性質"基本上是把人們召集在一起"。早在1990年代，蒂拉萬尼的裝置藝術就是為畫廊觀眾烹飪菜餚。在他著名的系列作品中，從1990年在紐約「寶拉艾倫畫廊」（Paula Allen Gallery）開始，他的展覽作品就是為參觀者烹製食物。他於2007年在切爾西畫廊（David Zwirner Gallery）使用原始元素重新創建了該裝置，並將該作品重命名為《無題-免費/仍舊》（Untitled - Free / Still）。1995年，他在「卡內基國際展覽會」（Carnegie International Exhibition）上展出了一個類似的無標題作品，其中包括在牆壁上提供了東南亞綠色咖哩的食譜，然後準備烹飪給參觀者享用。作為《2012年三年展》（La Triennale 2012）開幕式的前奏，蒂拉萬尼被邀請將巴黎「大皇宮」（Grand Palais）的主殿改造成一個由「冬卡加-泰式椰汁湯」（Tom kha kai, tom kha gai, or Thai coconut soup）作為主菜的盛宴，作品題名為《湯/無湯 2012》（Soup / No Soup-2012）。

蒂拉萬尼（Tiravanija-中間正在瓢飯者）作品《湯/無湯 2012》（Soup / No Soup-2012）

總結

在藝術的發展中沒有什麼可以說是 "結束" 的，而且什麼也不會絕對是 "新" 的。客觀條件改變，有時候會有形式上的變化，但藝術的美學本質一直在各個範疇中都保持著，包括抽象藝術在內。不過，表達形式上的變化確實令我們感覺到某個時代正在結束，那個時代可能被稱為「後身份時代」（Post-identity Era）。這裡說的 "後身份" 是指在不關注文化差異的情況下鑄造出來的角色。討論得非常熱烈的「三連學」（Trifecta Academics）學者喜歡稱之為 "種族、性別與性"。

在整個20世紀90年代，雖然主要的藝術活動一如既往繼續發展，但圍繞著以種族、性別、性取向為主題的活動受到越來越多的批評。這種以標榜個別群體文化優越性的展覽或活動已被認為是不合時宜，特別是在所謂的後身份時代。隨著全球化和網絡擴散的影響，國際性藝術交流的複雜性已被降低，藝術家的個人身分在活動場合中已不大明顯，文化背景變得無關重要。一位埃及藝術家作品中所包含的主題和表現意識可以完全是西方的；一度東方的泰國佳餚在歐洲的重要當代藝術展覽中出現，也不見得還有甚麼 "異國情調"（Exotisme）的風采可言。「女性主義」中的女權觀念也開始被跨性別文化所模糊。

21世紀全球網絡媒體的即時性和連接性，啟發了藝術家創作社交互動的「參與藝術」項目。分析和評估這些活動的批判性理論已經建立起來（並受到質疑），辯論中的關鍵問題包括：這些作品所促成的社交互動是為了藝術發展還是以娛樂大眾為目標？抑或根本無關緊要？參與藝術的物理裝置（如埃里的塑管滑梯）是否應該在美學和社會作用方面進行評估？「極度緊接」（Intensive Proximity）藝術所尋求跨越的到底是什麼？我可以預見，所有這些問題的答案將會成為明天藝術發展的基礎。

第六章
是時候欣賞抽象藝術
去那裡？看甚麼？怎樣看

6.1 一生不能錯過的現代藝術博物館

1）**紐約現代藝術博物館**（MoMA - Museum of Modern Art）：

紐約的 MoMA 是世界上最好的當代藝術畫廊之一，位於曼哈頓第53街，第五大道和第六大道之間。它是紐約市三大國際知名藝術館之一，其餘兩個是：「塞繆爾R古根海姆博物館」（Samuel R Guggenheim Museum）和「MET-大都會藝術博物館」（Metropolitan Museum of Art）。MoMA現代藝術的收藏品被策展人和歷史學一致推崇。它為學生和參觀者提供了自印象派以來對現代主義及其演變的獨特概述，是許多美國和歐洲藝術家的繪畫範例，其中有：

- 《星夜》梵高（The Starry Night, by Vincent van Gogh.）
- 《出浴者》 保羅塞尚 （The Bather, by Paul Cézanne.）
- 《阿維戎少女》畢加索 （Les Demoiselles d'Avignon, by Pablo Picasso. ）
- 《睡蓮三聯》莫奈 （Water Lilies triptych, by Claude Monet.）
- 《鐵路之家》愛德華·霍普 （House by the Railroad, by Edward Hopper.）
- 《基斯蒂娜的世界》安德魯惠夫 （Christina's World, by Andrew Wyeth. ）
- 《記憶的持久性》達利 （The Persistence of Memory, by Salvador Dali.）
- 《百老匯搖滾爵士樂》蒙德里安 （Broadway Boogie Woogie, by Piet Mondrian. ）
- 《壹：1950第31號》 傑克遜·波洛克 （One: Number 31, 1950, by Jackson Pollock.）
- 《床 1955》 羅伯特·勞森伯格 （Bed. 1955, by Robert Rauschenberg.）

紐約現代藝術博物館-內庭（MoMA - Museum of Modern Art）

紐約現代藝術博物館- 入口（MoMA - Museum of Modern Art）

MoMA內的愛德華·賀柏(David Hopper)作品《陽光下的女子》(A Woman in the Sun 1961)

- 《金寶湯》 安迪·懷荷 Campbell's Soup Cans, by Andy Warhol.

2）**所羅門古根海姆博物館** (The Solomon R. Guggenheim Museum)

　　簡稱 "古根海姆" The Guggenheim - 由所羅門R古根海姆基金會擁有並運營，該基金會是一個慈善組織，擁有威尼斯、畢爾巴鄂和柏林的一些當代藝術館，並在國際藝術市場佔有重要地位。紐約古根海姆大廈於1959年10月開業，由美國最偉大的建築師之一的弗蘭克·偉特 (Frank Lloyd Wright 1867-1959) 設計，位於上東區 (Upper East Side)，是紐約市著名的建築地標。它的永久收藏品以印象派和後印象派最為特色，以及來自世界各地20世紀的偉大繪畫作品。此外，古根海姆還收藏了許多當代雕塑、攝影、錄像、裝置等作品：

- 《靜物-水壺、玻璃瓶與水果盤》畢加索 (Pablo Picasso, Carafe, Jug and Fruit Bowl, 1909.)
- 《手風琴家》 畢加索 (Pablo Picasso, Accordionist, 1911.)
- 《塞雷村的風景畫》畢加索 (Pablo Picasso, Landscape at Céret, 1911)
- 《裸體》莫迪里安尼 (Amedeo Modigliani, Nude, 1917.)
- 《穿黃衣的珍愛布丁》 莫迪里安尼 (Amedeo Modigliani, Jeanne Hébuterne with Yellow Sweater, 1918–19.)
- 康定斯基 (Vasily Kandinsky)《藍山》 (Blue Mountain, 1908–09)、《構圖II素描》 (Sketch for Composition II, 1909–10)、《黑線》 (Black Lines, 1913) 和 其他重要作品。
- 馬克夏加爾 (Marc Chagall)《渴酒士兵》 (The Soldier Drinks, 1911–12)、《窗戶外的巴黎》 (Paris Through the Window, 1913)、《構圖II素描》 (Sketch for Composition II, 1909–10)、《綠色小提琴手》 (Green Violinist, 1923–24) 和 其他作品。其他重要畫家的作品還有：范南里格 (Fernand Leger)、 羅伯特德勞內 (Robert Delaunay)

、皮特·蒙德里安（Piet Mondrian）、弗朗茨·馬克（Franz Marc,）、喬治修拉（Georges Seurat,）等。

所羅門古根海姆博物館（The Solomon R. Guggenheim Museum）

3）紐約州奧爾布賴特-諾克斯美術館 (Albright-Knox Art Gallery)

奧爾布賴特－諾克斯藝術畫廊坐落在特拉華公園（Delaware Park）靠近紐約州「水牛城州立學院」（Buffalo State College），是美國最好的藝術博物館之一。該畫廊專注於現代藝術和當代藝術，收藏品代表了大部分主要的現代藝術運動，包括印象派、立體主義、抽象表現主義等等。 憑藉高更、梵高、莫迪利亞尼、畢加索和瓊·米羅等重要歐洲畫家的傑作，以及波洛克、馬瑟韋爾 （Robert Motherwell）、威廉·德·庫寧（Willem de Kooning），阿西爾·高爾基（Arshile Gorky）和雕塑家路易斯·尼維爾森 （Louise Nevelson）等美國現代主義藝術家的作品，難怪藝術

學者紐約大都會藝術博物館（MET）主任 湯馬斯·荷溫 （Thomas Hoving）將奧爾布賴特－諾克斯美術館描述為 "必看的藝術博物館"。這是一個小而親密的地方，是世界上20世紀藝術品收藏最豐富的地方。

紐約州奧爾布賴特-諾克斯美術館 (Albright-Knox Art Gallery)

4) 倫敦泰特現代美術館 (Tate Modern London)

「泰特現代美術館」成立於2000年，位於前「泰晤士河畔發電站」(Bankside Power Station)的舊址，現在是英國的國家當代藝術新中心，代替了以前位於「磨坊河堤」（Millbank）泰特美術館的現代藝術分部。它以權威性的專業能力展示1900年以來的國際現代藝術作品，其中包括馬蒂斯、畢加索、達利、馬克羅斯科和安迪懷荷的作品，以及當代愛爾蘭雕刻家桃樂菲·歌蘿絲 （Dorothy Cross） 和 二人組合吉爾伯特與喬治 （Duo Gilbert & Georg）。

泰特旗下一共有四間具國際規模的美術館，他們的「泰特在線」（Tate Online － http://www.tate.org.uk） 於1998年推出並由英國電信贊

助，該組織的網站提供有關泰特所有四個場館的新聞和信息。除了當前和即將舉辦的節目新聞以及展覽細節外，還提供了一個大型收藏品數據庫，並為所有訪問者提供了結構化的在線學習機會，超過400小時的存檔網絡廣播，雜誌TATE ETC. 和一系列特殊的互聯網藝術委員會，是我訪問過的藝術網站中最完善的其中一個。

倫敦泰特現代美術館外觀(Tate Modern London)

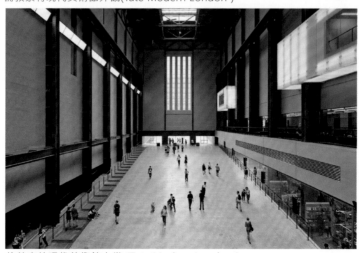

倫敦泰特現代美術館大堂 (Tate Modern London)

5）巴黎喬治蓬皮杜藝術中心（Georges Pompidou Centre, Paris）

巴黎「蓬皮杜中心」（全名：喬治·蓬皮杜法國國家藝術與文化中心 Centre National d'Art et de Culture Georges Pompidou），是為了紀念法國前總統喬治·蓬皮杜（1969-1974）而命名並以獨特的跨越式建築風格而聞名，其開放式工業美學設計（以鋼管結構為主）是建築師皮雅魯與羅傑斯（Renzo Piano and Richard Rogers）1971至1977年的傑作。它是一所公民文化機構，位於巴黎第四區的「布博區」（Quartier Beaubourg），靠近「里雅爾」（Les Halles）商場，是歐洲頂級藝術博物館之一，擁有圖書館、多個展覽廳、會議中心等，其中的「現代藝術博物館」（Musée National d'Art Moderne）是是歐洲最大的現代藝術（1905-1960）和當代藝術（1960年以後）博物館。該中心每年接待600萬遊客，並且仍然是20世紀最具標誌性的建築成就之一，因為它徹底改變了典型精英藝術博物館的老式設計。為對應本身尖端的建築風格，蓬皮杜中心於2009年3月策劃了一個名為「原材料的專業化感性成為穩定的圖畫感性」（The Specialisation of Sensibility in the Raw Material State into Stabilised Pictorial Sensibility）的展覽，展出**約翰·凱奇**（John Cage 1912-1992）題為《4.33》的概念藝術作品 - 九個完全空蕩蕩的房間。

巴黎喬治蓬皮杜藝術中心（Georges Pompidou Centre, Paris）

6）**古根海姆博物館（畢爾包）**（Guggenheim Museum, Bilbao, Spain）

　　「古根海姆博物館」位於西班牙北部海岸巴斯克省（Basque Country）的畢爾包（Bilbao），是一座著名的當代藝術中心，由美國藉加拿大「解構主義」（Deconstructivism）建築大師**法蘭克‧蓋里**（Frank O. Gehry 1929-）設計，著名建築事務所「費羅維亞」（Ferrovial Agromanl）承建。這座1997年落成的解構主義建築與貫穿市中心的勒維安（Nervion）河並排。古根海姆-畢爾包博物館是後現代主義、解構主義的里程碑，屬於「所羅門‧古根海姆基金會」（Solomon R. Guggenheim Foundation）的幾個場地之一，也是伊比利亞半島（Iberian peninsula）上最好的藝術博物館。它包含永久和臨時的雕塑展品，20世紀重要的繪畫作品，以及來自西班牙和海外的頂級當代藝術家作品。

古根海姆博物館（畢爾包）（Guggenheim Museum, Bilbao, Spain）

7）古根海姆博物館（威尼斯）（Guggenheim Museum,Venice）

　　威尼斯古根海姆博物館是意大利文藝復興時期的藝術中心之一，是所羅門古根海姆的侄女**佩吉·古根海姆**（Peggy Guggenheim 1898-1979）的創作靈感，也是最具影響力的現代藝術收藏家之一。從家20世紀30年代後期開始在巴黎和倫敦建立她的藝術收藏王國，並在二戰期間繼續在紐約活動。她積累了無與倫比的現代藝術藏品，還通過她的「世紀畫廊」（Gallery Art of This Centur）提供予波洛克等眾多前衛藝術家的關鍵性支持。戰後，她回到歐洲重振雄心，在威尼斯重新建立了她的個人收藏品。威尼斯古根海姆博物館1979年在她的「大運河宮殿」（Grand Canal Palazzo）建立，她精心籌集的個人現代藝術收藏品奠定了這所的基別出心裁博物館的成功其礎。佩吉·古根海姆在她博物館成立的同年去世。

古根海姆博物館（威尼斯）（Guggenheim Museum,Venice）

8）**巴塞爾美術館（瑞士）**（Kunstmuseum, Basel）

　　作為歐洲最好的藝術博物館之一，巴塞爾藝術博物館收藏了瑞士最重要的美術作品，並被指定為具有國家意義的文化遺產。可追溯到17世紀中葉，該博物館專注於上萊茵河德國文藝復興時期（約1400至1600年）的繪畫，其中包括**漢斯·霍爾拜因**（Hans Holbein 1497-1543）的肖像以及極豐富的現代和當代藝術品。

瑞士 巴塞爾美術館（Kunstmuseum, Basel）

　　現代藝術收藏：在戰前的幾年裡，美術館的總監決定開發一個主要的現代藝術品收藏，並在1939年利用了一次千載難逢的機會購買了一大批現代藝術作品 - 一批被納粹指為 "退化藝術"（Entartete Kunst）的前衛作品。從那時起，由於還有其他捐贈，包括那歐拉羅奇（Raoul La Roche）的立體主義作品，以及「伊曼紐爾霍夫曼基金會」（Emanuel Hoffmann Foundation）和「奧伯斯德基金會」（Im Obersteg）的捐贈，博物館把這些搜羅到的藏品編制成一個非常傑出和具有廣泛代表性的現代藝術品組合。

　　當代藝術收藏：1970年至2000年期間，巴塞爾藝術博物館再擴展了當代藝術運動的代表性系列，聚焦於美國當代藝術以及德國約瑟夫·

博伊斯（Joseph Beuys 1921-86）等個人前衛藝術家的作品。它現在被公認為歐洲當代藝術最好的畫廊之一。1980年，在多個基金會共同贊助下，博物館在「聖阿爾班-萊茵郡」（Saint Alban-Rheinweg）一家經過改造的工廠內建立一所當代藝術畫廊。　1999年，藥廠繼承人瑪雅·奧麗（Maja Oeri）將藝術博物館旁邊的建築物捐贈給巴塞爾市作為大學校舍，以便大學藝術系可以與藝術博物館同步發展。

6.2 博物館的角色、我們的角色

　　博物館的歷史可以追溯到公元前3世紀，當時第一個博物館在埃及亞歷山大大學開幕。然而，多年來，博物館文化已經遍布世界各地，現在如果找到一個沒有博物館的國家都變得很不尋常，不管它規模大小。這意味著博物館的概念已經成為近兩個世紀的全球觀念。博物館的傳統角色是收集具有文化、宗教和歷史重要性的文物和材料，以作修繕、保存、和研究並將它們向公眾展覽以起推動文化教育、提供鑑賞享受、培養民眾美學意識的作用。

　　早期的博物館實行精英主義，把公眾排除在外，祇鼓勵受過教育的文人雅士去訪問他們。這種封閉和超然的態度在今天瞬息萬變的世界中顯得過於狹隘和不可接受。今日博物館的焦點方針是更加開放、務實和鼓勵集體參與；他們有肩負文化衛士的使命感，因為文化藝術直接影響到民眾的人文價值觀，對社會和國家都意義重大。

　　博物館作為一個學術機構，講述世界的故事，以及多年來人類在其環境中如何倖存下來。在我們的現代社會中，博物館可以說是文化的靈魂，它包含了自然界和人類創造的事物，受到所有世代的信任，並因其功能和獨特的地位而成為一個國家的文化良知。

　　相對地，身為社會的一分子，我們對待文化藝術的態度直接反映

在我們社會的精神面貌上。我們應否以功利主義去看待博物館的存在？這完全是一個心態上的問題。一所完善的博物館需要龐大的人力物力去維持運作，很難衹依賴門票收入，它的財政來源主要是政府撥款、民間捐獻和私人或商業基金的贊助。巴黎各大博物館在每月的第一個星期天免費開放參觀；紐約大都會博物館（MET）實行＂隨意支付＂（Pay-As-You-Wish）政策，而倫敦的頂級博物館大部分都是免費開放入場的。

　　如果把著名的博物館看作是一個品牌，像迪士尼主題公園一樣在各處開辦分館，或者視這個分館為一個可以促進旅遊工業的觀光景點，那可能博物館的原來社會角色已經受到相當程度的曲解。

倫敦大英博物館入口大堂（London British）

巴黎各大博物館（包括羅浮宮）在每月的第一個星期天免費開放參觀

6.3 照亮21世紀的抽象藝術

很多社會、政治、經濟和生態的未來變化都是未知之數。相比之下，未來的藝術走勢幾乎可以預見：保持大眾化、擴大科技化、繼續抽象，更廣義的抽象。全球的藝術愛好者一如既往繼續有機會欣賞到由博物館、文化機構舉辦的各類傳統展覽、雙年展、和非營利組織的高質素節目。許多展覽需要多年的規劃，例如紐約大都會藝術博物館舉辦一次展覽通常要提前四年開始策劃：安排展品、撰寫目錄、場地設計、宣傳、物流...還有最關鍵的資金籌募以確保展覽的可能實現。

法國每年在香港舉辦的藝術活動「法國五月」（France May）的成功令人鼓舞；不論在規模、質量和精神上的投入都比香港自己主辦的同類活動來得認真和專業，而且深入民間，這點值得我們借鏡。

「法國五月」（French May）展出項目邝之一的屋苑戶外繪畫

我們看到專注於當代藝術的收藏家越來越年輕化，同時國際性的大型當代藝術展銷會規模越來越大，而且已經不再是紐約、巴黎或倫敦等大都會所包攬。例如每年春天都在香港舉行的「巴塞爾藝術展」（Art Basel），2018年合共有248間來自32個國家及地區的頂級藝廊參展。在云云參展藝廊中，半數於亞洲及亞太地區設有展覽場地，其中28間更是

首次參展。我們預期香港的展會會繼續呈現區內多元的藝術視野、歷史素材及新進藝術家的前瞻性作品。

香港「巴塞爾藝術展」（Art Basel）2018展館內 kaikai-kiki畫廊日本藝術家 Madsaki作品

現代和當代藝術的拍賣活動也不例外，差不多與「巴塞爾藝術展」同一時間國際拍賣行「佳士德」（Christie's）在香港創下總成交額33億港幣的紀錄。其中一幅趙無極1959年的抽象作品於2018年5月18晚拍中出以1億7千6七佰萬港幣的紀錄拍出。此外，近年進駐香港的國際

趙無極1959年油畫作品

性畫廊為數不少。除了原來開設在中西區荷李活道一帶的畫廊外，一座由本地著名建築師林偉而（William　Lim）以獨特的「外觀跟隨內部功能」（form follows interior）方式設計的藝展大樓 H Queen's 於2018年3月正式開幕，全棟24層，已經有8家指標性的國際畫廊進駐。這是繼2011年高古軒（Gagosian）畫廊於畢打行開設亞洲畫廊空間，掀起了第一波西方畫廊進入亞洲的熱潮後的另一次高潮。H Queen's 坐落於香港藝術及品質生活的核心地段，位於歷史悠久的砵典乍街及繁忙的皇后大道中交界，勢將改變中環的文化格局，擴大與藝術群體的接觸面和帶來更多精采的當代藝術展覽。

就像1960年從波士頓起家，跟著前進紐約的「佩斯畫廊」（Pace Galley），它目前是在亞洲開設最多據點的西方畫廊，包

H Queen 概念圖

H QUEEN內的草間彌生展

括北京、香港和首爾三個場館，擁有龐大的戰後美國藝術藏品。

　　21世紀的亞洲，現代藝術在某些城市，例如北京、上海、台北、首爾、新加坡的文化活動中越來越受到重視；日本在長時間的經濟

艾未未的巨型裝置《行之道》

調整期後，東京的藝術館又開始重新活躍起來。2018年，土屋信子（Nobuko TSUCHIYA）、忠德橫尾（Tadanori YOKOO）、達夫宮島（Tatsuo MIYAJIMQ）等當代新進前衛藝術家的作品在古色古香的藝術畫廊「SCAI浴室」（SCAI The Bathhouse）的展出大放異彩。其他還有「原」當代藝術博物館（Hara Museum of Contemporary Art）、「石井隆當代藝術博物館」（Hara Museum of Contemporary Art）、等都有矚目的當代藝術展出。而處於52層高空的「森美術館」（Mori Art Museum）除了以「現代性」和「國際性」為理念，介紹現代藝術國際動向的大型企劃展外，還舉辦收藏展和影像放映等各種活動，是一所體驗以亞洲為主的

東京上野的「SCAI浴室」畫廊

世界各種地藝術的現代美術館。

每年10月，全球藝術界的焦點都會投射到巴黎的「國際當代藝術博覽會」（FIAC - Foire Internationale d'Art Contemporain）上。FIAC已經成為畫廊、收藏家、專業人士和現代藝術、當代藝術愛好者的國際聚會熱

達夫宮島 Tatsuo Miyajima 在「SCAI浴室」畫廊 展出的《扭曲時間》（Warp Time）裝置

東京「森美術館大樓」－眺望遠處的六本木山在（Mori Art Museum-Tokyo）

東京「森美術館」（Mori Art Museum）安藤忠雄（Ando Tadao）《水中之寺》（Chapel on the Water）-於北海道 Tomamu 渡假村展出。

點，它匯集了上百家全球最負盛名的畫廊和數千名藝術家的作品。

第45屆FIAC將在2018年10月18日至21日在巴黎的「大皇宮」（Grand Palais）與你會面。它繼續通過〝無牆方案〞（Hors les Murs - Out of Walls）形式以最大公約數向公眾呈獻最貼近時代的藝術精選，包括在「杜伊勒里宮花園」（Jardin des Tuileries），「小皇宮」（Petit Palais），「旺多姆廣場」（Place Vendôme）或「德拉克洛瓦國家博物館」（Musée national Eugène-Delacroix）的戶外項目。

我們可以預見，21世紀的抽象藝術將會以其新鮮感、多樣性和針對性為我們帶來無限的驚喜。

fiac2017

結語

　　本來，抽象觀念在我們的中華文化中老早就已經存在，但它形成得早卻發展得慢，成熟得遲，而且到了某一個階段便步履闌珊，停滯不前。看看我們今天的水墨繪畫，雖然已經發展到「撥墨抽象」的形式，甚至我今年年初還看到一個以 "火炙 "完成的國畫作品展覽。但大部分這些所謂新派國畫的創作意念仍舊圍繞在 "意境" 這兩個字上。蒼勁、儒雅、道意、禪味、飄逸、蒼茫、天人合一…等與千多年前中國寫意美術家的抽象意識同出一徹，別無二致。這是否與 "登峰造極，無以上之" 的境界有關？我們難以得知。但有一點是可以作為考慮對象，就是我們保守的倫理觀念比我們開放的藝術觀念強勢得多。儒家提倡以個人的自我規範來達到一個理想的世界，道家講究以個人的修煉尋求人與自然間的和諧，這種內在的自我約束意識可能已經潛移默化地深深注入了我們的文化基因裡。我們可以想像，當遇到那種以突破、簡化、解構、來擺脫具體形象的西方抽象藝術時，我們的接受能力將會受到挑戰，心理障礙是在所難免。

　　在日益動蕩的世界中，藝術似乎仍然是一個常數。抽象藝術的不斷發展可能是人工智能唯一難以追及的地方。最近在上海舉行的一個博覽會上，一個機械人毫無錯誤地模仿出中國書法的各種字體和齊白石的繪畫。但一個以科技複製成的 "他" ，也祇有複製的本事，沒有創作的能力。但有一件事是可以肯定的，有朝一日，當人工智能已經可以代替我們做任何事的時候，剩下來的就祇有一件事－抽象藝術。因為抽象思維祇存於人類，而且無法複製。

　　看來，這正是認識抽象藝術的時候！

Every child is an artist .
The problem is how to remain an artist
once we grow up

- Plabo Picasso -

每個孩子都是藝術家，
問題是如何保持直到長大。

- 畢卡索 -

《瑪麗亞的小女孩》

這些年來我看到的繪畫中，令我最賞心悅目的要算是這一幅我稱它為《瑪麗亞的小女孩》的小作品。

瑪麗亞是一位幼兒教育學者，畫這幅畫的是她一位五歲大的幼稚園學生，畫中的小女孩就是她自己。

瑪麗亞問小女孩：「你為什麼把自己的小辮子畫得那麼長？」

她答道：「爸爸媽媽都捐錢給公益金，我沒有錢，但我可以把辮子留長，剪下來捐出去。」

我想告訴大家的，這不是出自一位天才神童的作品，也沒有甚麼美學技巧可言，但可以體會到的，卻是一棵天真善良的童心，真誠的心靈流露。

我們一直在追尋從未擁有過的東西，但那些曾經屬於自己而又失去，例如那份對自己的真誠，卻感到渺茫。也許藝術就是這麼的一回事。

瑪麗亞的小女孩

書名：是時候認識抽象藝術　作者：　陳錫灝
It is About Time to Know Abstract Art　by Alan S.K. Chan
Il est le Moment à Comprendre l'Art Abstrait　Auteur: Alan S.K. Chan

國際書號：ISBN 978-988-78183-2-8

出版日期：2018年7月17日 香港 Published on July 17, 2018 , Hong Kong.

出版人：陳錫灝 Email:chanalan@hotmail.fr P.O. Box 75958 :Mongkok Kowloon Hong Kong.

出版顧問：陳仁付 Email: yfpierre@gmail.com

網址：alanskchan.com

發行者：香港聯合書刊物流有限公司

當面對一件
現代藝術品
您大概不會因為不認識它而繞道

"解答您對現代藝術的迷思"

2017年4月初版　每冊定價港幣220元

香港聯合書刊物流有限公司發行　各大書局有售